超Q版動漫簡單畫

可愛角色與軟萌小物快速入門技法

嗒嗒貓 著

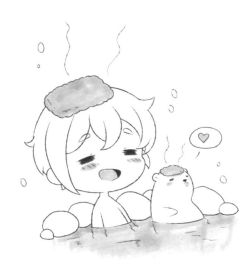

超 Q 版動漫簡單畫：可愛角色與軟萌小物快速入門技法

作　　者：嗒嗒貓
企劃編輯：王建賀
文字編輯：詹祐甯
設計裝幀：張寶莉
發 行 人：廖文良

發 行 所：碁峰資訊股份有限公司
地　　址：台北市南港區三重路 66 號 7 樓之 6
電　　話：(02)2788-2408
傳　　真：(02)8192-4433
網　　站：www.gotop.com.tw
書　　號：ACU081500
版　　次：2020 年 07 月初版
　　　　　2023 年 12 月初版十五刷
建議售價：NT$250

國家圖書館出版品預行編目資料

超 Q 版動漫簡單畫：可愛角色與軟萌小物快速入門技法 / 嗒嗒貓原著. -- 初版. -- 臺北市：碁峰資訊, 2020.07
　　面；　公分
　　ISBN 978-986-502-551-9(平裝)
　　1.漫畫　2.繪畫技法
947.41　　　　　　　　　　　　　109008786

前言 *Preface*

可愛到底是什麼呢？

是炎炎夏日，蟬鳴蛙噪中的朗朗晴空，

是春風輕拂，蓓蕾花萼間的小小少年，

還有此刻，翻開了這本書的你。

生活裡有太多美妙的事物值得記錄，有太多回憶值得珍惜。

本書用簡單清新的線條與質樸可愛的色彩，教你記錄身邊的點滴，

我們將 26 個萌動人心的治癒形象和不計其數的軟萌小物，統統藏在這本充滿小驚喜的書中。

你翻開的每一頁，都有滿溢的少女心向你招手，都有軟萌的小可愛探出頭來。

只需拿起身邊任意一隻畫筆，便可踏上一段美妙的旅程——

就算沒有扎實的繪畫基礎，

你也可以感受到從簡單的幾何圖形到萌物，從空白畫紙到精美畫稿的成就感，

你可以學會用最簡略的步驟畫出最美麗的畫作，隨時隨地記錄下可愛的瞬間。

而這一瞬間的你，也超可愛。

噠噠貓

目錄 *Contents*

03 前言

第一章
探尋可愛的秘密

06 從練習開始吧

09 抓住可愛的秘密

12 從火柴人到小精靈

15 讓畫面更完整的秘訣

第二章
時間的旋律

20 萌物練習

21 來自春天的問候

24 情人節的甜蜜巧克力

27 漫步在盛開的櫻花樹下

30 夏日晴空的漣漪

33 擁抱秋日好時光

36 暖暖的午後紅茶

第三章
旅人之詩

40 萌物練習

41 遇見阿爾卑斯少女

44 風車與搖曳的鬱金香

47 漫步沙灘上

50 與水豚君的溫泉之旅

53 加油！企鵝隊長

56 再會吧！風之旅人

第四章
精靈之舞

60 萌物練習

61 今天也在努力試飛中

64 花與少年的私語

67 兔兔們的復活節彩蛋

71 打開就一定要吃完哦！

75 萬聖節的守護靈

79 搖晃上升吧！薄荷蘇打

第五章
盛世華章

84 萌物練習

85 滿堂金玉福壽來

89 錦繡繁花入我懷

93 待月西廂下

97 問君何處笙簫起

第六章
夢之神域

102 萌物練習

103 落成星星的眼淚

107 你的願望我收到啦

111 為你彈首月光曲

116 乖孩子該去休息了

第一章

探尋可愛的秘密

從練習開始吧

想畫出令人心動的圖案卻無從下手？其實日常生活中的點點滴滴都是我們創作的素材，發揮創意，把普通的幾何圖形變成可愛的小物件吧！

從幾何圖形到小可愛

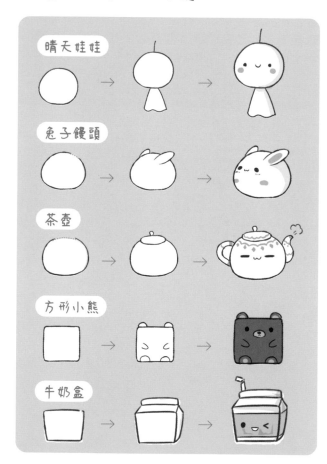

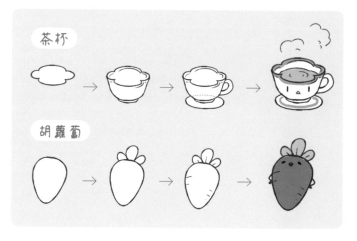

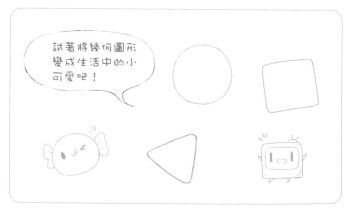

組裝出萌系樂園

把小圖案組合起來

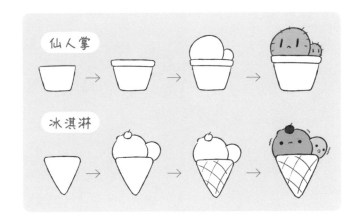

仙人掌

冰淇淋

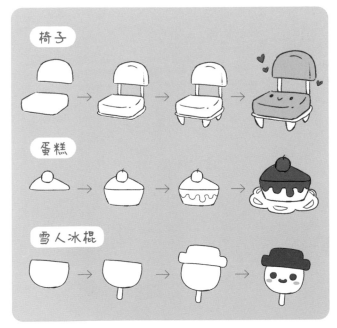

椅子

蛋糕

雪人冰棍

試著動手畫一畫吧！

讓幾何圖形變身萌寵

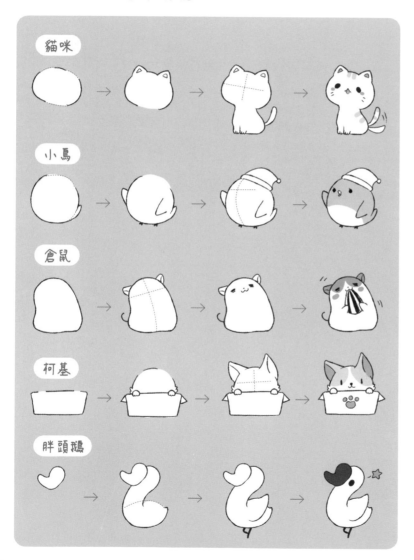

貓咪

小鳥

倉鼠

柯基

胖頭鵝

一起畫出萌萌的小動物吧！

抓住可愛的秘密

可愛的物體畫起來其實非常簡單,只要掌握秘訣,就算是初學者也可以輕鬆畫出。就從線條、比例、表情等方面讓筆下的物體變得萌起來吧!

圓潤的線條

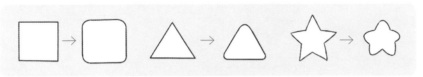

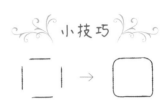

小技巧

繪製圓角時可以先畫出直線,再補上圓角。

線條是一個畫面的基礎,圓潤的線條是物品可愛的關鍵,將物體的轉角畫成弧線可以表現出柔軟的感覺。

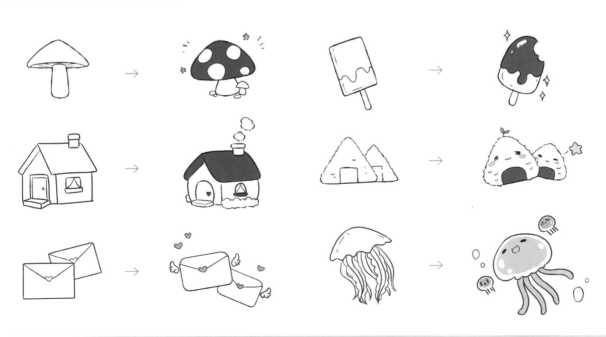

更可愛的比例

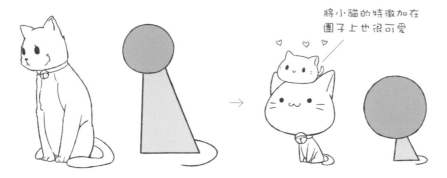

將小貓的特徵加在
圓子上也很可愛

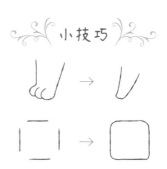

小技巧

在保留特徵的基礎上簡化細節，讓畫
面更可愛。

身體比例也是影響可愛的一點，在保留物體特徵的同時，適當縮小身體，
讓物體看起來圓潤小巧，也更加可愛。

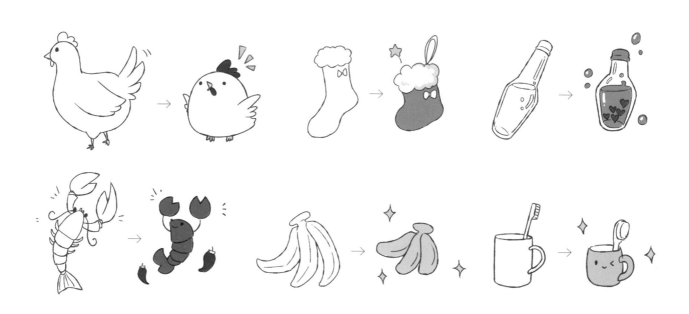

10

萌化你的小表情

擬人的表情可以賦予物體生命力，普通的物體和形狀加上顏文字表情後，立刻就變得萌起來了。

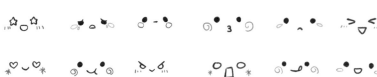

把流行的顏文字作為表情可以呈現出各種可愛的情緒。

加上表情讓物體活起來吧！

11

從火柴人到小精靈

了解最基本的原理後，相信大家已經不能滿足於畫日常小物了吧！現在就來學習如何簡單地畫出可愛的人物吧！

小小萌寶拼出來

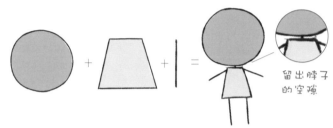

我們可以把人物的身體簡單看作一個圓形和一個梯形，四肢看作四根直線。

在草圖的基礎上，描出身體和蘿蔔形的四肢，最後在十字線上添加五官。

畫出軟萌的輪廓

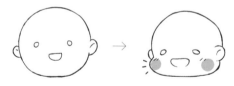

把兩側臉頰向外拉扯，畫出胖嘟嘟的臉。

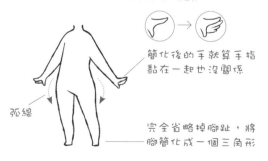

不同的五官畫法

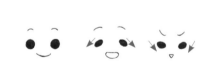

不同形狀的豆豆眼可以表現不同的性格。

顏文字五官

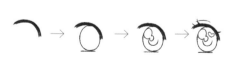

畫出上下兩條弧線並在中間畫一個橢圓，然後加上睫毛和瞳孔內的高光。

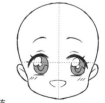

漫畫五官

人物動作的添加

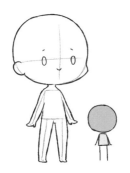

小技巧

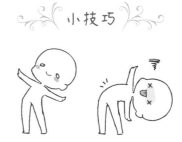

動作的幅度一定不能超過人體活動的範圍。

移動火柴人的身體和四肢，再在火柴人的基礎上描出人物輪廓，就可以得到各種動作了。

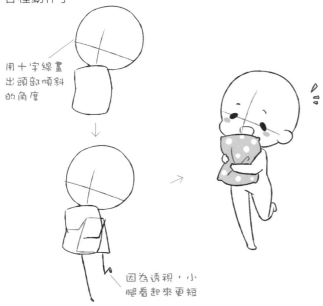

用十字線畫出頭部傾斜的角度

因為透視，小腿看起來更短

如果身體被擋住，需要先畫出遮擋物，再畫出沒被遮擋的部分。

一起畫出可愛的動作吧！

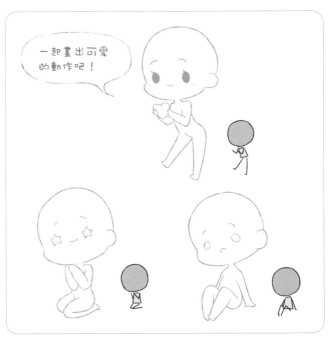

畫出俏皮的髮型

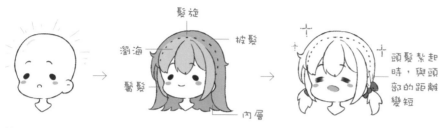

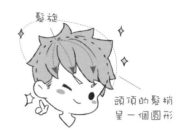

找到髮旋的位置，將頭髮分組進行繪製。注意頭髮和頭部之間有一段距離。

男孩子同樣從髮旋處開始分組。

穿上可愛的衣服

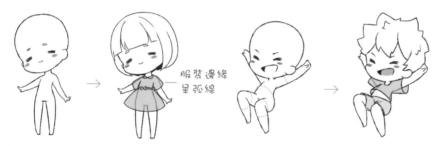

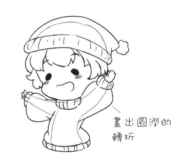

繪製寬鬆服飾時，服裝和身體間的空隙更大。

根據身體形狀添加衣服，注意不要過於貼身，需要與身體間留有空隙。

服裝邊緣的弧線需要與人物身體的透視保持一致。

試著畫出好看的造型吧！

小技巧

服飾繪製中常見的花邊樣式

讓畫面更完整的秘訣

想畫出完整的作品，可不能僅侷限於一個孤孤單單的人物，要巧妙地運用線條、色彩與背景，讓畫面看起來更加完整。

一根線也要有變化

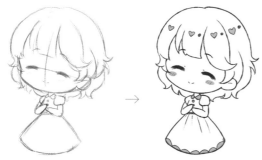

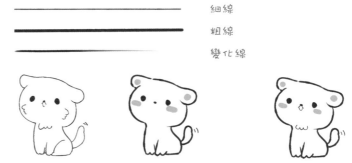

細線

粗線

變化線

在草圖的基礎上勾出線稿，是讓畫面完整的第一步。

粗線條讓物體更加軟萌，但相對地會損失很多細節。

通常用粗線條繪製輪廓，用細線條繪製內部。

添加細節的訣竅

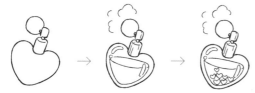

在基本輪廓的基礎上，用勾線筆畫出更多的細節。

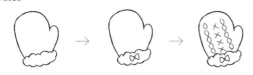

也可以單純用線條畫出花紋來裝飾畫面中的物體。

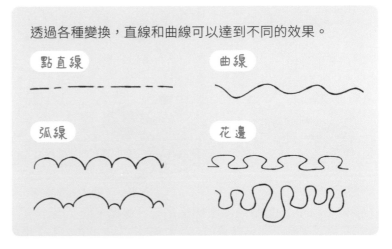

透過各種變換，直線和曲線可以達到不同的效果。

點直線

曲線

弧線

花邊

塗黑與留白

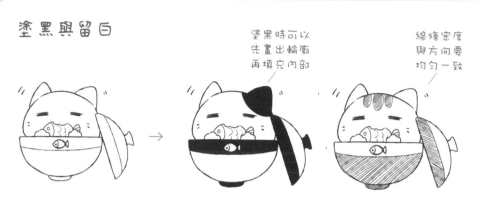

塗黑時可以
先畫出輪廓
再填充內部

線條密度
與方向要
均勻一致

小技巧

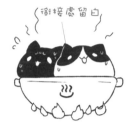

銜接處留白

用白色高光筆在塗黑的物體
上繪製細節。

在繪製黑白圖時，塗黑和排線是最常用的兩種上色方式，透過對比可以讓畫
面更加完整。

色彩的搭配

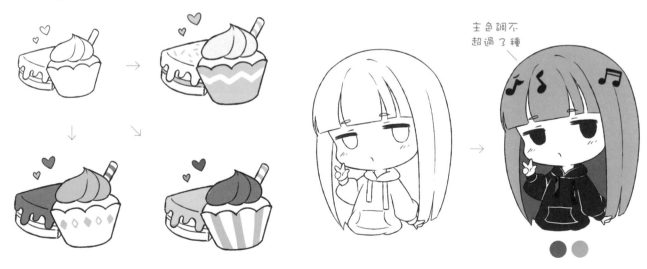

主色調不
超過3種

在線稿上用 1~2 個顏色平塗關鍵部分，選擇不同
的顏色可以達到不同的效果。

配合塗黑和高光筆，選擇 1~2 種顏色平塗，就能呈現出
更有衝擊感的畫面效果。

圖案填充法

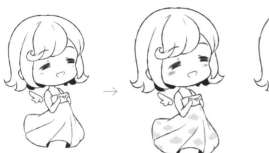 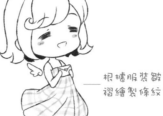

根據服裝皺褶繪製條紋

除了平塗以外，還可以用簡單的圖案裝飾想要填充的區域，以達到更豐富的畫面效果。

小技巧

除了單純的圖案，還可以直接用顏色塗出物體內部的結構。

線條

圓點

裝飾圖案

運用點線和各種形狀就能畫出好看的圖案。

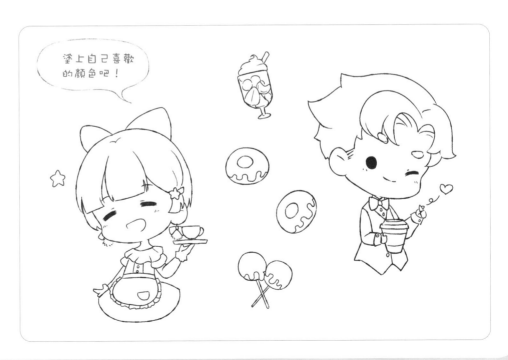

塗上自己喜歡的顏色吧！

添加背景元素

小技巧

用高光筆在塗色區域添加小元素，能讓物體變得更華麗。

適當地添加裝飾元素，除了讓畫面更完整，還可以增添氛圍。

畫上與主題相關的裝飾物。

在人物身後添加背景框，讓構圖更加完整且平衡。

根據人物的各種情緒添加不同的裝飾元素。

 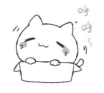

選擇不同程度地躍出背景框，可以塑造風格迥異的畫面的效果。

不出框　　　　半出框　　　　完全出框

第二章

時間的旋律

公事包

小雛菊

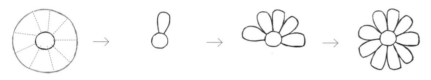

毛線帽

巧克力

銀杏葉

遮陽帽

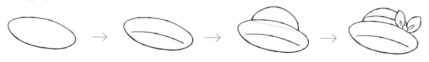

馬克杯

來自春天的問候

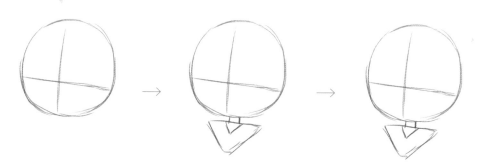

小技巧

人物歪頭時需要使用傾斜的十字線。

★ 用圓形畫出人物的頭部並用十字線確定五官的位置和方向，接著用三角形和圓柱體畫出人物的肩頸。

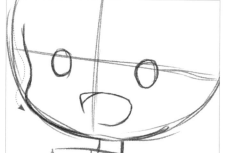

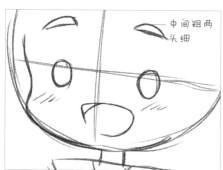

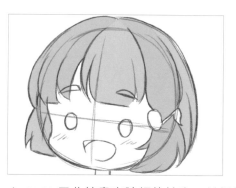

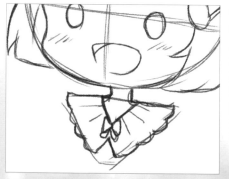

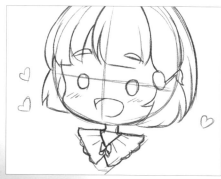

★ 01 02 用曲線畫出臉頰的輪廓，並根據十字線畫出五官，注意嘴巴線條不要閉合。

★ 03 分組畫出人物頭髮，繪製頭髮時不能緊貼頭皮，注意留出厚度。

★ 04 在三角形草圖的基礎上畫出領子，並在中線上畫出領子的分叉和蝴蝶結。

★ 05 添加幾個愛心作為裝飾，注意數量不要過多。

01	02	03
04	05	

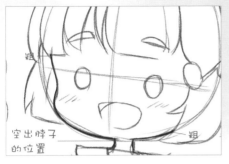

06|07|08
09|10

★ 06 07 臉頰與頭髮交接處需要適當加粗,用更細的勾線筆畫出臉上的紅暈。

★ 08 在草稿的基礎上勾出頭髮,髮夾處的頭髮需要畫出收攏的感覺。

★ 09 衣領的兩邊需要畫出向上翹起的曲線,注意中間皺褶的線條比輪廓更細,並根據草稿勾出裝飾的小愛心。

★ 10 等線稿乾透後,用橡皮擦淨草稿,並將眼睛、蝴蝶結和口腔內部塗上黑色,最後畫上眼睫毛讓眼睛更有神。

情人節的甜蜜巧克力

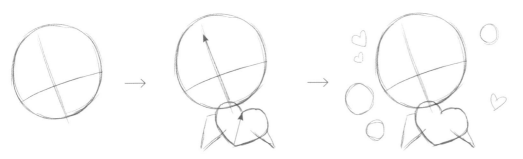

小技巧

背景元素的大小注意不要完全一致。

★ 用圓形畫出人物的頭部並用愛心畫出禮物盒子，盒子和頭部朝不同方向傾斜，畫手臂線條時需要留出肩膀的寬度。

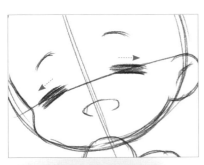
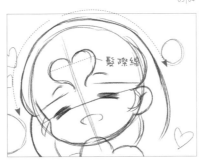
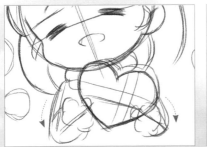
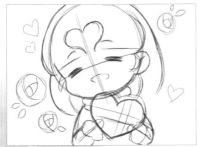

髮際線

小技巧

在圓形內添加交錯的弧線，就能畫出一朵簡單的玫瑰。

★ 01 畫一對較粗的"八"字形眼睛，注意眉毛和眼睛傾斜的角度需保持一致。

★ 02 根據中線，在額頭正中畫出心形的瀏海弧度，並用長弧線畫出頭髮的輪廓。

★ 03 畫出人物身體，用弧線畫出冬裝蓬鬆的感覺，並根據前面的畫法畫出禮盒的細節。

★ 04 在周圍的裝飾加強細節。

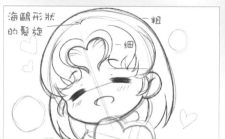

05 06 07
08 09

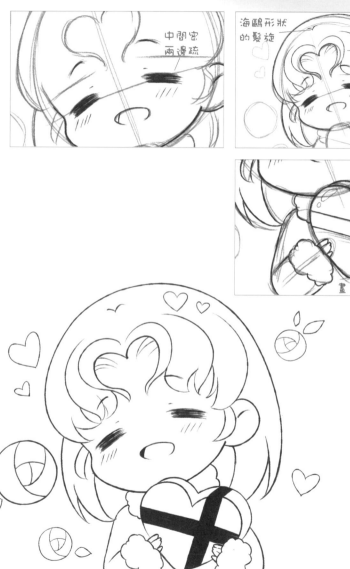

★ 05 用來回運筆的繪畫方式塗出眯起來的眼睛，注意嘴巴線條不要閉合。

★ 06 在草稿的基礎上，用更粗的線條畫出頭髮輪廓，並用細線勾出髮絲。

★ 07 08 根據草稿畫出禮盒和身體，注意在禮盒左上方留出驚嘆號形狀的高光。

★ 09 勾出背景的裝飾並適當加粗玫瑰花的輪廓。等線稿墨水乾透後，用橡皮擦淨草稿，將緞帶塗黑。

漫步在盛開的櫻花樹下

掃描看影片

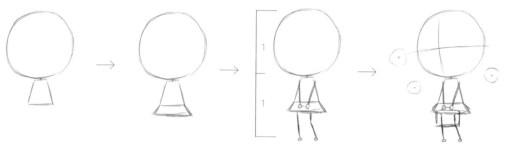

背景的櫻花可以用圓形標出
位置，並用圓點畫出花心。

★ 用圓形和兩個梯形畫出人物的軀幹，注意為脖子留出小小的空隙。加上四肢後，人物身體的高度和頭部的長度基本保持 1:1 的比例。

01 | 02
03 | 04

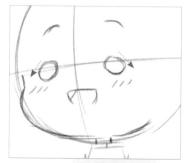 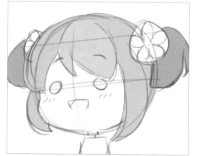

—弧線

上大下小的
蘿蔔型腿

小技巧

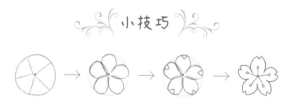

把圓形分成5份，在每個橢圓上都畫出缺口，就
能畫出好看的櫻花了。

★ 01 用橡皮輕輕擦掉草圖，再用之前的方法畫出
臉頰，注意豆豆眼的方向呈 "八" 字形。

★ 02 如圖所示將頭髮進行分組，兩個馬尾的連線
需要和眼睛平行，並在頭上畫出櫻花裝飾。

★ 03 04 添加身體和腿的細節，設計出衣服的領結
並用線條平均地分出裙子皺褶。

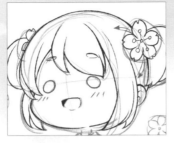

將領帶塗黑,再用白色高光筆畫出結構。

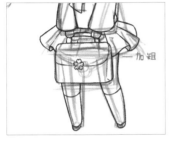
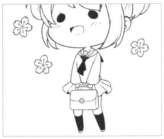

05	06	07
08	09	

★ 05 勾線時注意嘴巴線條不要完全閉合,記得留出脖子與頭部的接縫。

★ 06 在草稿的基礎上勾出頭髮,加上幾根放射線表示頭髮紮起的感覺。

★ 07 08 勾出身體的線條,畫領子和領結時需要注意線條的前後穿插,外輪廓的線條可以適當加粗。

★ 09 用均勻的線條描繪櫻花。等線稿的墨水乾透後,用橡皮擦掉草稿,將眼睛、領帶、襪子塗黑就完成啦!

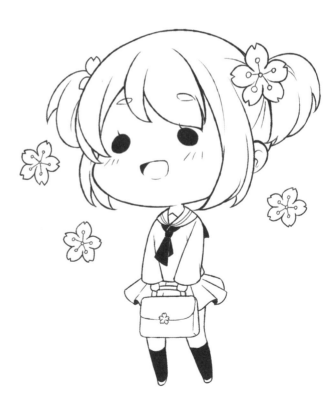

夏日晴空的連漪

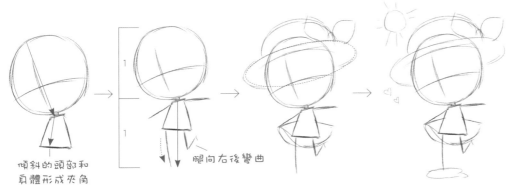

傾斜的頭部和
身體形成夾角

腿向右後彎曲

小技巧

落地的腿向內收,可以讓人
物站得更穩。

★ 用圓形和梯形畫出人物軀幹,代表身體的梯形需要稍稍向右傾斜,再畫出扇形的
裙擺,並用一個橢圓和一個半圓組合成人物的帽子。

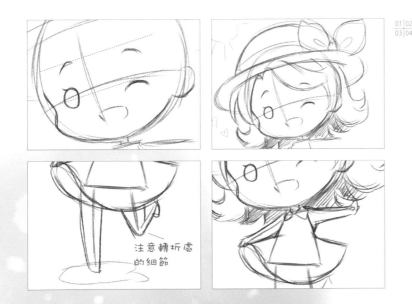

01 | 02
03 | 04

注意轉折處
的細節

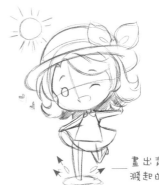

畫出背景的太陽和
濺起的放射狀水花

★ 01 用之前的方法畫出臉頰和五官,注意閉
眼睛一側的眉毛要比睜眼睛一側的眉毛更低。

★ 02 可以將帽子和頭髮看成一個比頭大一圈
的整體,這裡用排線區分了頭髮的內外層。

★ 03 04 添加身體和腿的細節,提起的裙擺可
以看到裙子的內側。

31

小技巧

三步驟畫出蝴蝶結

05 06 07
08 09

★ 05 06 描繪出臉頰和五官，用來回運筆的方式繪製閉上的眼睛，畫出更粗的線條。

★ 07 08 在草稿的基礎上描繪帽子和外翻的頭髮，注意翹起的瀏海要壓住帽緣的線條。接著描繪身體和裙子，注意裙子的線條應該保持流暢。

★ 09 用隨意的線條畫出背景，積水中心可以用細線畫出漣漪。等線稿墨水乾透後，用橡皮擦淨草稿，並將頭髮、裙子的內側及眼睛塗黑。

擁抱秋日好時光

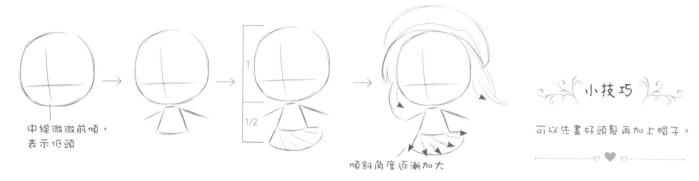

中線微微前傾，
表示低頭

傾斜角度逐漸加大

小技巧

可以先畫好頭髮再加上帽子。

★ 用圓形和梯形畫出人物軀幹，並用扇形畫出裙子外型。讓頭髮和裙子的輪廓如圖所示向後飛起，表現出迎風站立的感覺。

隨風飄動

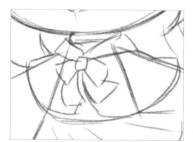

01 02 03
04 05

★ 01 畫出臉頰和五官，用彎曲的弧線表現閉上的眼睛。

★ 02 順著一個方向畫出頭髮被風吹起的感覺，注意分出內外層次。

★ 03 04 根據草圖畫出身體細節，斗篷的邊緣不要緊貼身體，可以表現出被風吹起的感覺。

★ 05 沿著草圖上裙子的弧度，畫出波浪形的裙子邊緣，並添加皺褶。

反向翻起
的髮絲

在頭髮高光的
位置畫上菱形

飄動的百褶裙畫法

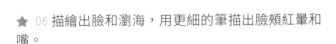

06 07 08
09 10

★ 06 描繪出臉和瀏海,用更細的筆描出臉頰紅暈和
嘴。

★ 07 畫出剩下的頭髮和帽子,注意髮梢處線條不要
出現交叉。

★ 08 09 描繪出身體和百褶裙的輪廓,用弧線繪製服
裝的轉折,可以表現出布料的柔軟厚重,將裙子的
部分塗黑。

★ 10 用橡皮擦淨草稿,將頭髮內層塗黑,並如圖用
高光筆畫出裙子皺褶、銀杏葉和菱形點綴。

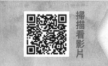

暖暖的午後紅茶

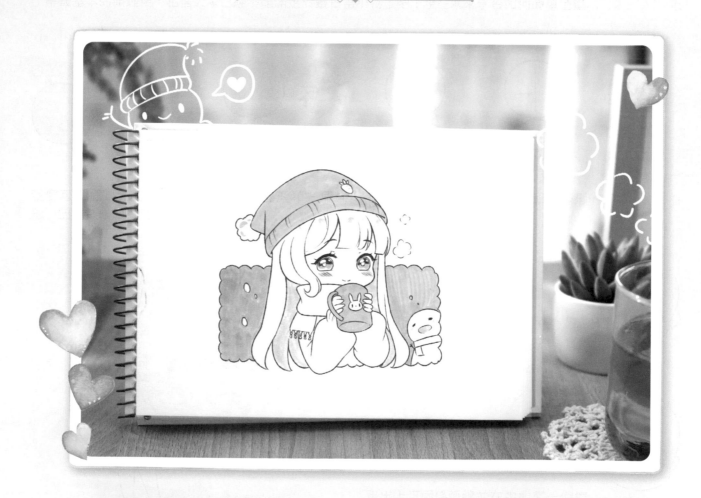

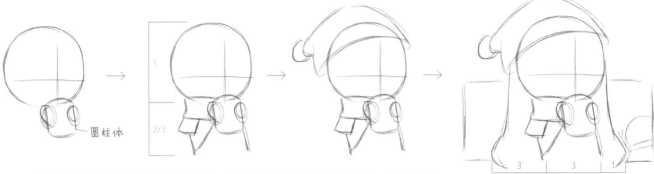

★ 用簡單的幾何圖形畫出人物動態，並畫出服飾和髮型的輪廓，注意帽子要比頭大一圈。在人物身後添加方形的背景框，可以讓畫面完成度更高。

利用輔助線畫出上下眼皮，左眼由於透視會顯得更窄，接著再畫出瞳孔。

01 | 02
03 | 04

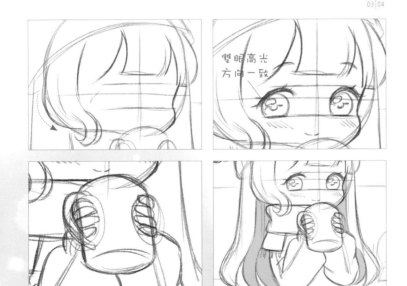

★ 01 畫出臉頰和靠前的頭髮，注意鬢髮被圍巾包住後的弧度。

★ 02 漫畫的眼睛需要用兩條輔助線確定眼睛的寬度，再根據上圖步驟畫出帶有透視的兩隻眼睛。

★ 03 添加身體和杯子的細節，握住杯子的手只需畫出手指。

★ 04 如圖畫出背後的頭髮，注意頭髮的分組和層次。

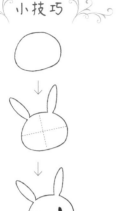

三步驟畫出小兔兔

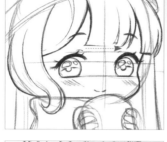
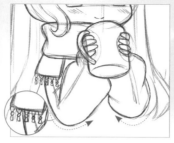
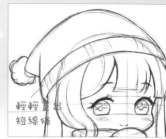

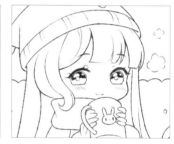

05 06 07
08 09 10

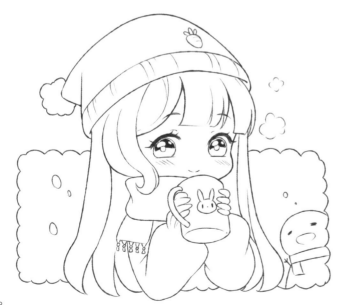

★ 05 描繪出臉和頭髮，瀏海下方為由重到輕的直線，並用更細的筆勾出髮絲。

★ 06 用均勻的線條畫出身體，注意要用弧線畫出圓潤的轉折。

★ 07 08 畫帽子和後面頭髮，並用相連的弧線畫出雲朵形狀的帽子尖。

★ 09 畫出背景的雪人並在杯子添加花紋，兔子和雪人的五官也可以用十字線定位。

★ 10 用波浪線勾出背景方框後，用橡皮擦淨草稿，用不相連的弧線畫出冬天氣氛的霧氣。

第三章

旅人之詩

籃子

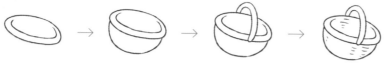

牛奶瓶

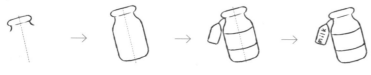

企鵝

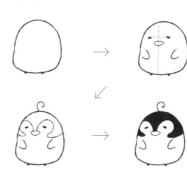

風車

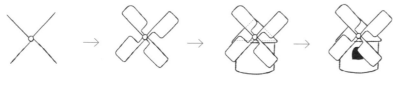

海島椰子樹

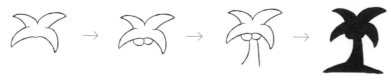

旅行箱

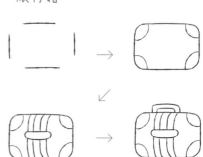

水豚

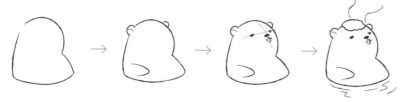

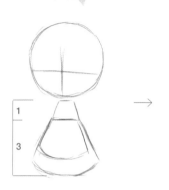

★ 用圓形、梯形和兩個扇形畫出人物的頭和身體，適當縮小上半身梯形的比例來表現高腰裙，添加四肢並在畫面的中間畫上背景的遠山。

補全被裙子遮住的身體，避免兩條腿的位置錯位。

小技巧

拎著籃子的手臂較為複雜，需要在草圖時明確前後的遮擋關係。

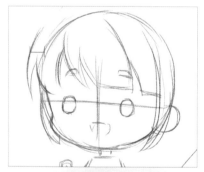

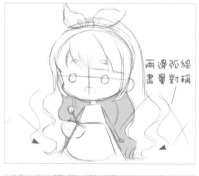

兩邊弧線盡量對稱

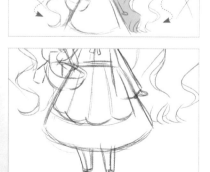

01 02
03 04

★ 01 在草圖的基礎上畫出人物的五官和瀏海，注意要畫出瀏海的厚度。

★ 02 用波浪線畫出人物的長髮，並根據頭的弧度畫上蝴蝶結，注意分出頭髮內外的層次。

★ 03 在上半身梯形的範圍裡畫出上衣、手臂和籃子，先找到中線再添加領子和領結。

★ 04 畫出裙子和腿，用弧線繪製圍裙邊緣並如圖用三條線平均分成四份。

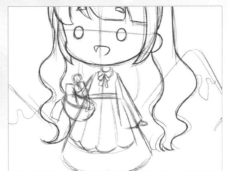

細筆勾線

05|06|07
08|

★ 05 06 畫出臉和頭髮，瀏海髮梢處需要適當放輕用筆的力度，並用四條波浪線畫出身後的長髮。

★ 07 根據草稿畫出身體並補全內層的頭髮，袖口畫成和圍裙一樣的花瓣形狀，用細筆畫出圍裙皺褶。

★ 08 畫出背景的雪山，注意山尖需要畫出圓潤的轉折。等線稿乾透後，用橡皮擦淨草稿，並將眼睛、領結和口腔內部塗上黑色。

風車與搖曳的鬱金香

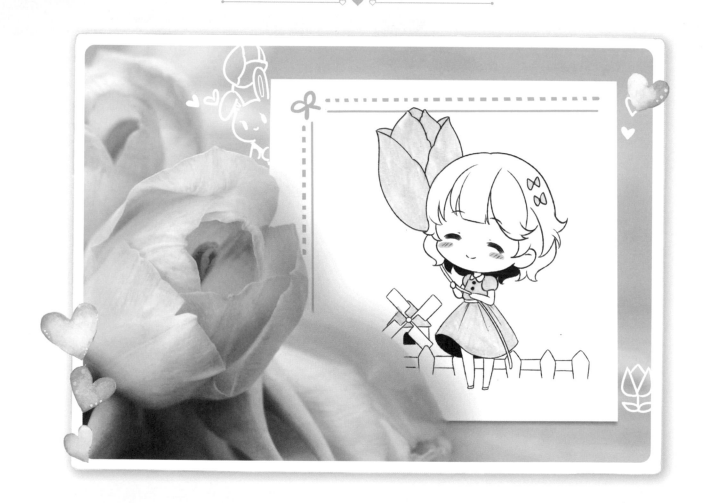

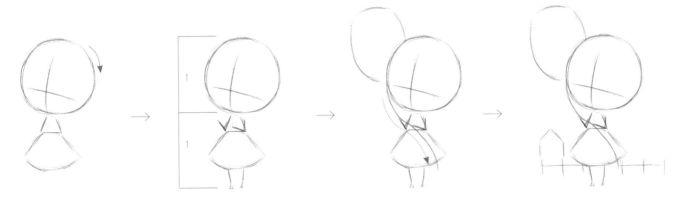

★ 用幾何圖形畫出人物草圖，通過十字線讓頭部向右傾斜，再畫出酒杯狀的鬱金香和 s 形的花莖。最後用線段分出背景的柵欄並畫出遠處風車的大致位置。

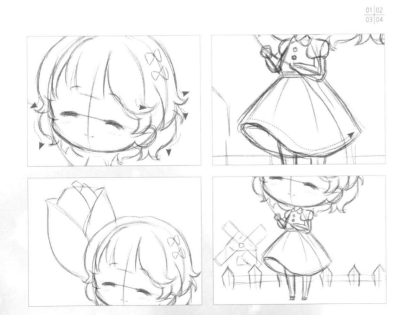

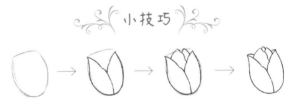

小技巧

畫出杯狀的鬱金香並從外到內畫出花瓣。

★ 01 畫出人物的頭部，將頭髮的髮梢向外彎曲，就能畫出俏皮的短髮。

★ 02 根據草圖畫出人物的身體，用 s 形的線條畫出飄起的裙擺。

★ 03 參考 "小技巧" 畫出鬱金香的花瓣。

★ 04 加強背景中的柵欄和風車的細節，注意柵欄大小要均勻。

圓形的
泡泡袖

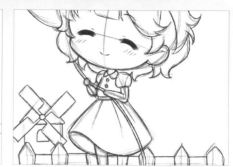

05 | 06 | 07
| 08

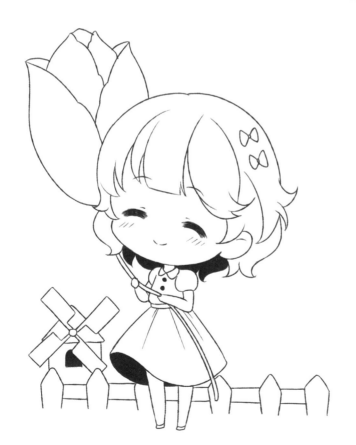

★ 05 用來回運筆的方式塗出眯起來的眼睛，
換細筆描繪嘴巴和紅暈，並用流暢的弧線畫出
頭髮。

★ 06 根據草稿畫出身體和裙擺，用更細的筆
畫出皺褶，快速運筆讓線條自然變細。

★ 07 勾出鬱金香和背景的線條，花瓣邊緣適
當添加波浪形的起伏，不要過於平直。

★ 08 等線稿墨水乾透後，用橡皮擦淨草稿，
在裙子和頭髮內側以及風車的窗戶塗上黑色。

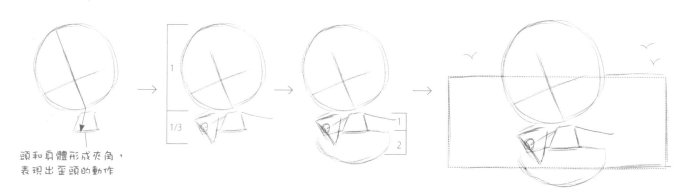

頭和身體形成夾角，
表現出歪頭的動作

★ 畫出圓形的頭部和梯形的身體，添加手臂和甜筒並用扇形畫出裙子。最後畫一個穿過人物頭部和裙子的方形以確定背景的範圍。

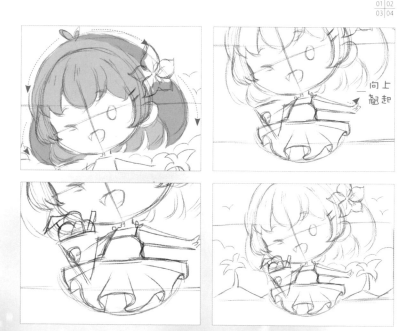

向上翹起

小技巧

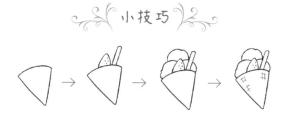

畫出一個倒三角形，在上面添加一些簡單的幾何圖形表示水果，最後畫幾個＃豐富細節。

★ 01 細化人物頭部，將髮簇分組進行繪製，並注意頭部外輪廓的弧度。

★ 02 03 根據草圖細化人物的身體，參考"小技巧"畫出甜筒，繪製裙擺時需要先畫出裙擺邊緣再添加皺褶。

★ 04 在人物的左右兩側分別畫出一棵椰子樹並畫出雲層。

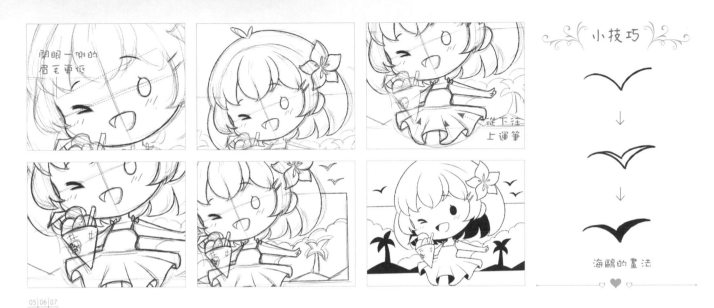

海鷗的畫法

05 06 07
08 09 10

★ 05 描繪人物臉部時，以來回運筆方式畫出閉上的眼睛，並換細筆畫出臉頰紅暈。

★ 06 在草稿的基礎上勾出頭髮和頭花，並在頭頂畫出葉子形狀的頭髮。

★ 07 08 可以先用粗筆勾出身體輪廓，再用細筆畫出裙子皺褶和甜筒上的紋理。

★ 09 先藉助直尺畫出邊框，再根據草圖加強背景細節。

★ 10 用橡皮擦淨草稿後，將海島、椰樹、海鷗和內層的頭髮塗黑，注意留出甜筒上的傘柄。

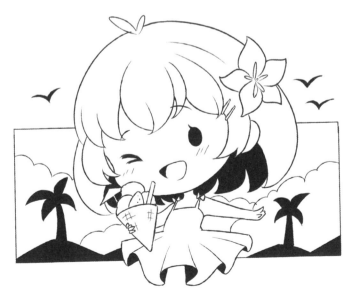

與水豚君的溫泉之旅

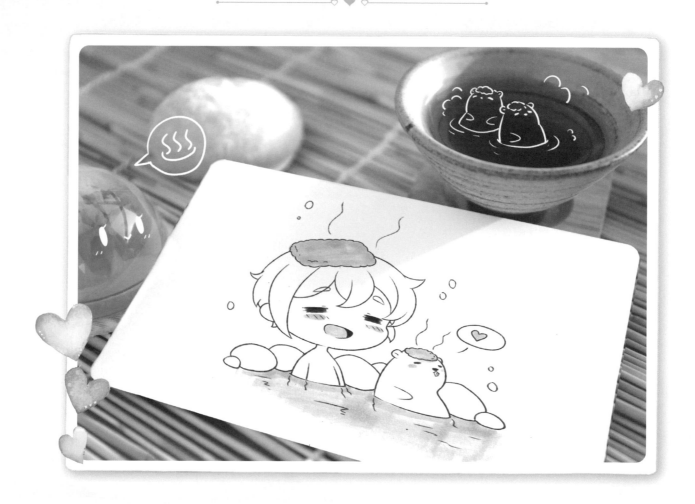

★ 用圓形和一個圓錐體畫出人物,並畫出水豚的外形,兩者需向左傾斜,表現出向後靠的趨勢。最後穿過人物和水豚的脖子畫出水池邊緣的線條,並添加一些裝飾。

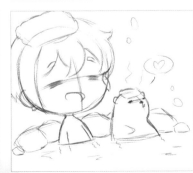

★ 01 描繪臉頰和五官線條,眉毛比正常位置高,嘴巴稍微歪一點顯得更加愜意。

★ 02 圍繞頭的形狀畫出頭髮和頭頂的毛巾,稍微往左歪一點。

★ 03 畫出人物身體,肩膀和手臂連成一條向下的弧線,表現出放鬆的狀態。

★ 04 05 根據草圖的位置細化水豚和背景,注意將池邊的石頭畫出大小不一的錯落感。

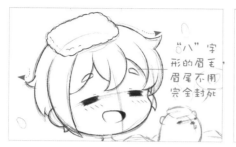

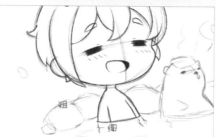

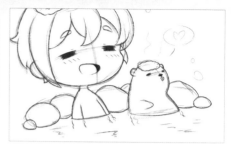

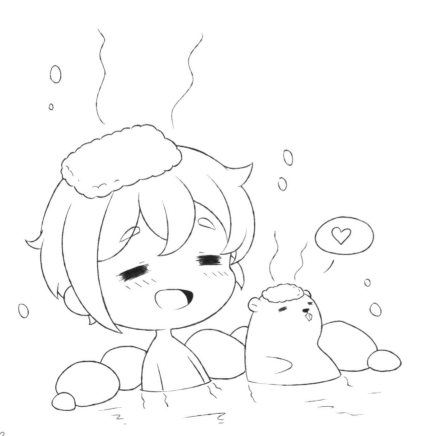

★ 06 畫出人物頭部，將眉毛畫成"八"字形，畫出頭髮並用小波浪線畫出毛巾。

★ 07 畫出人物身體，水面下的部分換細筆按照草圖用波浪線來畫。

★ 08 描繪水豚和石頭的線條，毛巾和身體的畫法和人物相同。並在靠前的位置畫出幾組水紋。

★ 09 用橡皮擦淨草稿，並畫出雪花、霧氣等裝飾。

加油！企鵝隊長

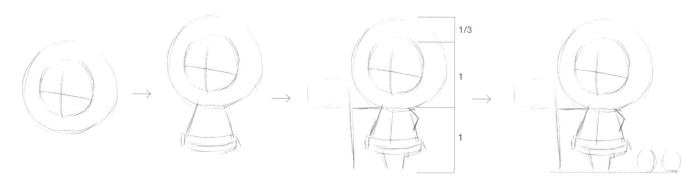

★ 戴帽子的頭部可以用同心圓表示，內圓為頭部、外圓為帽子，再銜接一個水桶狀的身體並按上圖比例添加四肢。在繪製周圍小物件時需注意所有物體要在同一個水平面上。

線條交叉

★ 01 畫出臉頰和五官，眉尾略微揚起更能凸顯人物神氣的表情。

★ 02 分組畫出露在帽子外面的瀏海，用半圓形的弧線畫出翹起的呆毛。

★ 03 04 根據草圖畫出身體細節，描繪出衣服毛邊的範圍並畫出尖尖的帽子。

★ 05 加強旗子和企鵝等裝飾。

01	02	03
04	05	

到這裡
結束

企鵝頭像的畫法

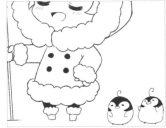

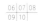
06 07 08
09 10

★ 06 畫出臉和瀏海，右側的臉頰由於被帽子擋住，不需要勾線。

★ 07 先用弧線畫出帽邊，再用圓潤的線條畫出衣服的輪廓線。

★ 08 根據草圖畫出旗子，並畫上一個企鵝頭作為裝飾。

★ 09 為企鵝描線，注意企鵝內部的線條比輪廓線條要細。

★ 10 用橡皮擦擦淨草稿，如圖塗上黑色。

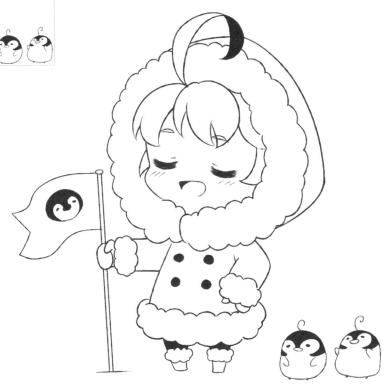

再會吧！風之旅人

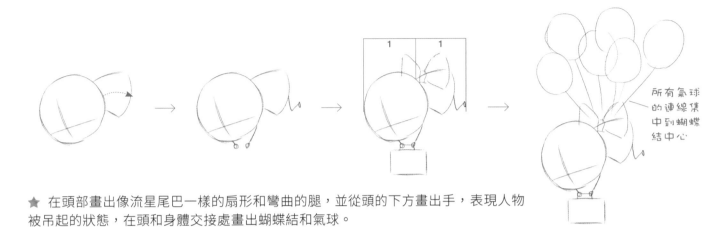

★ 在頭部畫出像流星尾巴一樣的扇形和彎曲的腿，並從頭的下方畫出手，表現人物被吊起的狀態，在頭和身體交接處畫出蝴蝶結和氣球。

所有氣球的連線集中到蝴蝶結中心

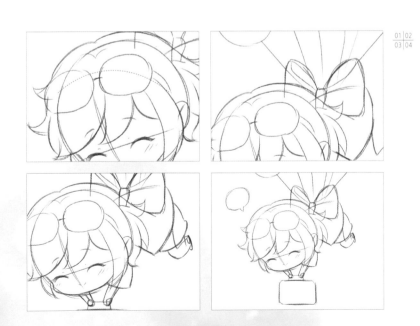

01 02
03 04

小技巧

用三條相互交叉的弧線，就能畫出向後彎曲的腿了。

★ 01 描繪人物頭部細節，並在頭頂畫出兩個橢圓表示防風鏡的輪廓，注意防風鏡需要貼合頭部的弧度。

★ 02 在草圖上畫出蝴蝶結，為符合透視的角度，蝴蝶結的左邊比右邊略小。

★ 03 04 加強人物的手臂和褲腿，再參考"小技巧"畫出向後彎曲的腿。

小技巧

畫出小翅膀

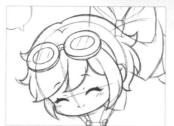

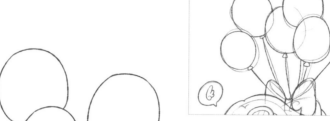

05 06 07
08 09

★ 05 描繪出人物的頭部，用同心圓的形式畫出防風鏡，用更細的筆畫出鏡片玻璃的反光和臉頰的紅暈。

★ 06 用均勻的線條描繪出身體和蝴蝶結的輪廓，再用細線條畫出皺褶和蝴蝶結的內部結構。

★ 07 08 畫出行李箱、氣球和小翅膀並在頭髮的高光位置並添加菱形的裝飾，注意氣球與連線要一一對應。

★ 09 用橡皮擦淨草稿，並把防風鏡的綁帶、腰帶和褲子塗黑。

第四章

精靈之舞

小雞仔

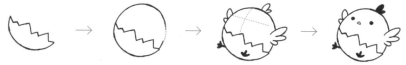

花朵

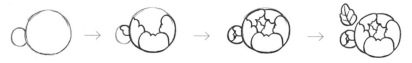

兔子

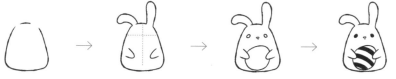

曲奇餅帽子

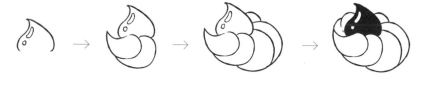

高腳杯

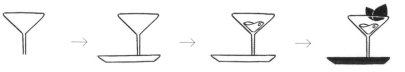

蠟燭

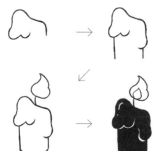

薄荷冰塊

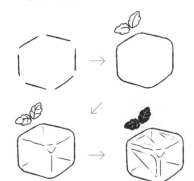

今天也在努力試飛中

背景中小雞的位置

★ 用幾何圖形畫出人物結構，人物的右腿落在人物中線上。在頭頂上方畫出小雞輪廓，同樣需要畫上十字線。用兩個方框畫出背景的形狀和範圍。

向上飄

01 02 03
04 05

用小線段表現翅膀的運動

★ 01 在圓形基礎上畫出臉頰和五官，用">""<"符號的眼睛和梯形的嘴來表現人物誇張的表情。

★ 02 畫出被小雞遮擋的部分頭髮來避免頭部變形。

★ 03 描繪人物的身體，用 m 形的曲線畫出裙擺被膝蓋頂起的感覺。

★ 04 05 為頭頂的小雞添加翅膀、雞冠和尾巴，可以添加幾條向下的弧線作為汗珠，並在方框中加強背景。

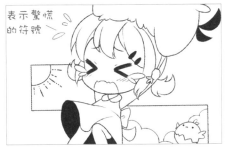

★ 06 根據草圖畫出頭部，用較粗的線條突出眼睛，並且將嘴巴上面的線條畫成不規則的波浪線，用細一點的筆勾畫內部的髮絲。

★ 07 根據草圖畫出身體，繪製皺褶時提筆要輕。

★ 08 用流暢且均勻的線條畫出人物身體和頭頂的小雞，與人物連接的地方用大小不一的曲線來表現羽毛。

★ 09 用直尺畫出背景，並用細一點的筆畫出框內的元素。在畫面中添加漫畫符號，等線稿乾透後，用橡皮擦淨草稿，並將雞尾巴、雞冠和裙底塗黑。

花與少年的私語

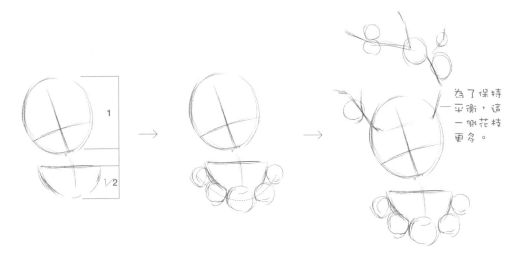

為了保持平衡，這一側花枝更多。

★ 用圓形畫頭部，用半圓畫出肩膀和胸腔，半圓的直線邊為人物的肩寬。需要畫出比二頭身 Q 版人物更寬的肩膀和更長的脖子。用線條畫出樹枝的走向，並用圓形表示花的位置大小。

★ 01 02 與之前的人物臉型不同，臉頰不需要畫出過於誇張的弧度。根據中線畫出精靈耳朵並畫出閉眼的表情。

★ 03 畫出頭頂光滑，下半部整體向內彎曲的蘑菇頭，需要畫出一些翹起的髮梢。

★ 04 根據草圖的半圓畫出身體，注意肩頭需要向外突出。

★ 05 在圓圈裡細化出頭上的山茶花，注意花與花之間的大小與遮擋。

臉頰更有稜角

更有精靈感的眉毛

01 02 03
04 05

65

葉子塗黑後用高光筆畫出葉脈

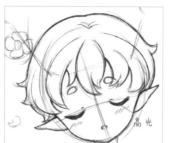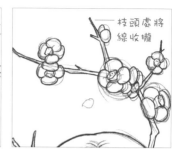

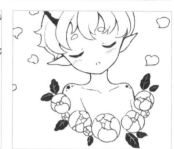

06|07|08
09|10

★ 06 畫出臉部和頭髮的輪廓，再用更細的筆勾出五官和髮絲。加重眼窩部分，留出眼線中間的高光。

★ 07 用均勻的線條勾出身體輪廓，再用細筆畫出手臂內部和鎖骨的線條。

★ 08 09 畫出頭頂的花枝和下方的花苞，注意用較硬的轉折來繪製樹幹的線條。

★ 10 畫出飄落的花瓣後擦淨草稿，並將樹幹和葉片塗黑，等畫面乾透後用高光筆勾出葉脈。

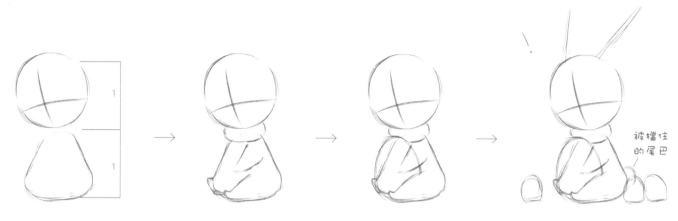

★ 畫出圓形的頭部和梨型的身體,再畫出橢圓形的圍脖和蘿蔔形的四肢。在人物的身體上畫出彩蛋的輪廓,讓人物完全抱住,並簡單畫出小兔子和耳朵的位置。

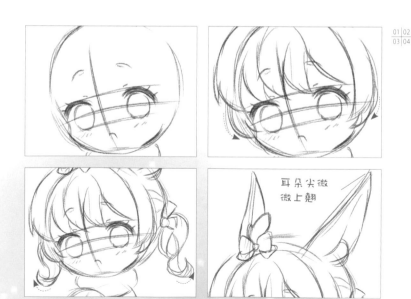

01	02
03	04

小技巧

適當拉開眉毛和眼睛的距離,可以將人物吃驚的神情表現得更好。

★ 01 02 描繪人物面部和瀏海,兩側瀏海呈向內的弧度,將頭部包裹起來。

★ 03 畫出後腦勺的頭髮和辮子。用 s 形的曲線畫出活潑的卷髮。

★ 04 在草圖的基礎上畫出耳朵和頭頂的小辮子。注意畫出耳朵的厚度和內部的毛球。

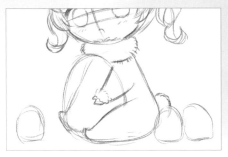

根據起伏適當變形

粗

細

細

05 06 07
08 09 10

★ 05 用圓潤的線條描繪人物身體，並用線段畫出領子和尾巴毛茸茸的質感。

★ 06 07 描繪出彩蛋和兔子的細節，畫出蝴蝶結和綁好的緞帶，為每隻兔子畫出不一樣的角度。

★ 08 勾畫人物面部，用更細的筆畫出瞳孔內星形的圖案和臉頰的紅暈。

★ 09 畫出頭髮的輪廓和髮絲，後腦勺的線條需要向紮起的地方收攏。

★ 10 根據草圖畫出辮子和耳朵，並用弧形線段畫出耳朵內的毛球。

小技巧

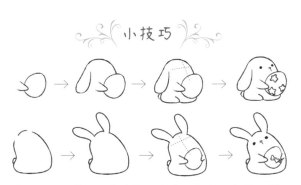

除了正面，還可以畫出不同角度和動作的兔子，讓畫面更豐富。

★ 11 用均勻的線條勾勒人物和彩蛋，並用小線段畫出毛領、袖口和尾巴，用更細的筆畫出裝飾的星星。注意在彩蛋的上方畫出人物手指。

★ 12 根據草稿畫出兔子，盡量用圓潤的線條表現。

★ 13 14 用橡皮擦淨草稿，將眼睛和彩帶內側塗黑，並為兔子懷裡的彩蛋畫上不同的裝飾。

打開就一定要吃完哦！

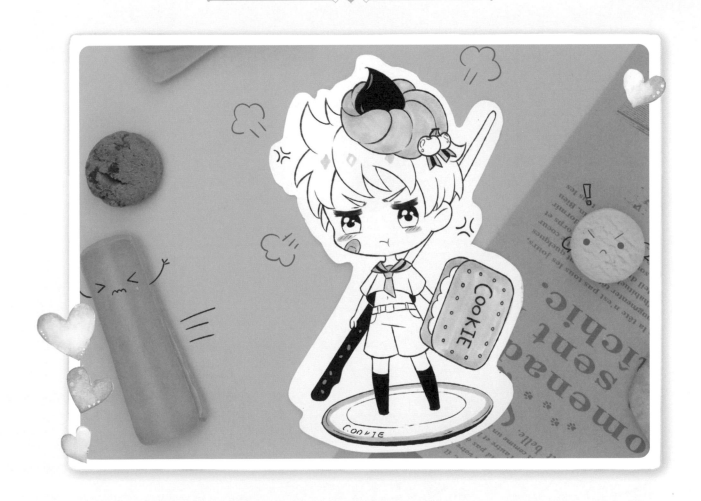

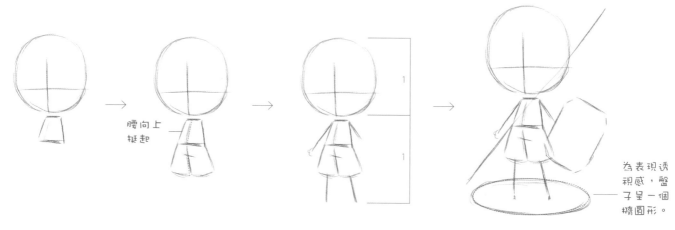

腰向上挺起

1

1

為表現透視感，盤子呈一個橢圓形。

★ 用圓形畫出頭部並用兩個梯形畫出身體，沿著中線畫出兩個褲腿的分界，讓兩個梯形形成夾角，最後畫出四肢和餅乾武器。

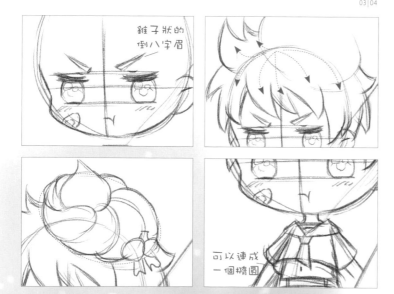

錐子狀的倒八字眉

可以連成一個橢圓

小技巧

繪製男孩子的時候，眉毛會比女孩子更粗，眉眼間的距離更短。

★ 01 描繪人物的臉型和五官，用 T 字形的弧線畫出人物鼓氣的嘴，並根據臉頰起伏畫上一個 OK 繃。

★ 02 以頭頂為中心，根據頭的形狀畫出齒狀的髮簇。

★ 03 在頭的側上方畫出曲奇形的帽子，由於透視的原因，帽子的整體形狀為一個橢圓形。

★ 04 畫出人物上半身，腰部挺起後可以看到上衣的內部。

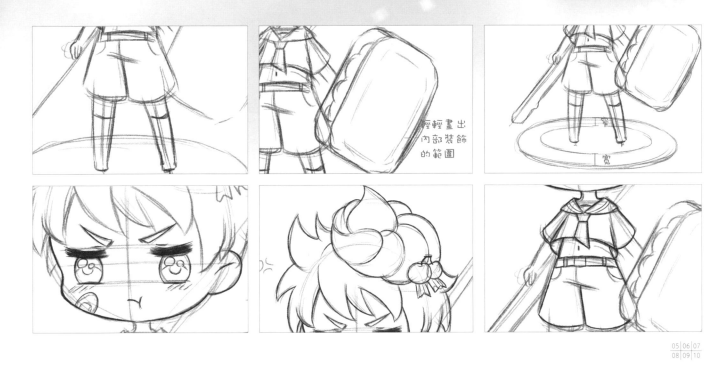

★ 05 加強人物的下半身，用斜線表示襠部的位置。

★ 06 07 根據草圖的框架描繪盾牌、盤子和餅乾棍，用圓潤的轉折表現出餅乾。

★ 08 畫出臉部和五官，用更細的筆畫出瞳孔內部、臉上紅暈和 OK 繃。

★ 09 用均勻的線條畫出頭髮和帽子，並在帽子側面添加一個小櫻桃作裝飾。

★ 10 畫出身體的線條，注意腰帶處的細節，用更細的筆畫出口袋。

小技巧

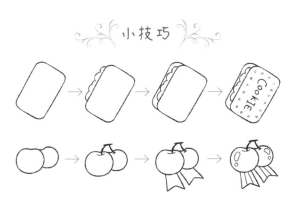

餅乾盾牌和小櫻桃裝飾的畫法

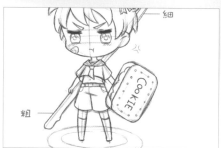

細

粗

用線段描
繪盤沿

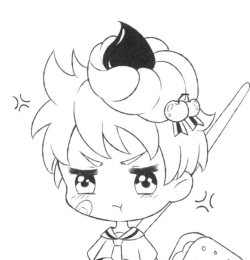

留出一
條白邊

11 12 13
14 15

★ 11 畫出四肢的線條，注意要留白被遮擋住的部分。

★ 12 畫出餅乾盾牌和餅乾棍，在下半截畫出巧克力滴下來的感覺。並畫出盾牌上的裝飾。

★ 13 用粗線條描出盤子邊緣，再用細筆勾出內圓，加粗盤子的下邊緣表現出厚度。

★ 14 15 用橡皮擦掉草稿，將帽子中心、餅乾棍下半部分和襪子塗黑，並用高光筆勾出帽子上的高光和餅幹上的裝飾。

萬聖節的守護靈

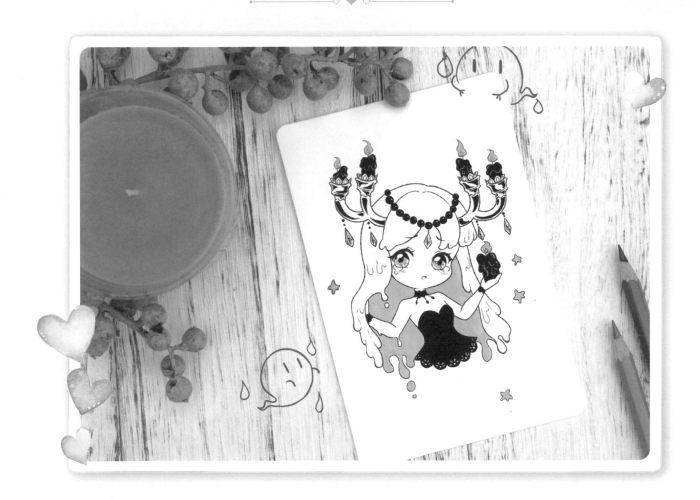

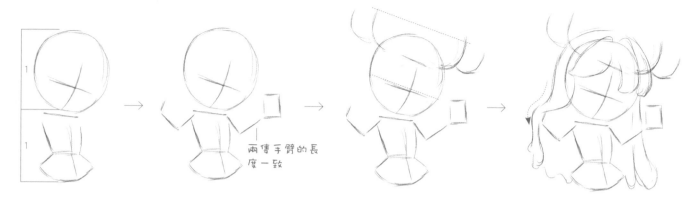

兩隻手臂的長度一致

★ 畫出圓形的頭部和漏斗狀的身體並添加雙手和頭頂的燭台，燭台傾斜的角度需要和頭部保持一致。畫出頭髮的大致形狀，注意被撩起的頭髮會形成一個轉折。

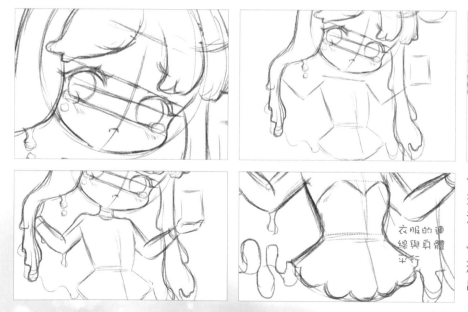

衣服的連線與身體平行

★ 01 細化人物頭部，用圓潤的線條畫出瀏海，並在眼角畫出橢圓的眼淚。

★ 02 03 根據草圖的範圍畫出頭髮的形狀，將頭髮畫成一個整體，並畫出頭頂的裝飾。

01	02	03
04	05	

★ 04 05 根據草圖加強身體細節，用曲線表現出身體柔軟的感覺。

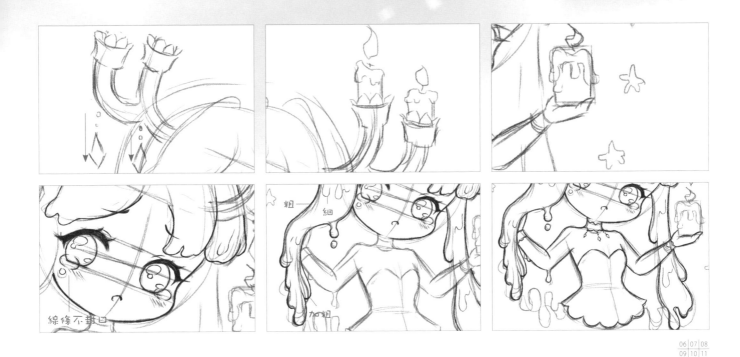

06|07|08
09|10|11

★ 06 沿著草圖畫出水管狀的燭台和蓮花狀的托，注意掛墜需要垂直向下。

★ 07 08 在燭台和手上畫出蠟燭，每根蠟燭的形狀和長短需要畫出區別。

★ 09 10 描繪臉部和頭髮線條，用圓弧形的線條來表現髮梢，用更細的筆畫出眼睛、紅暈和頭髮內部的液體。

★ 11 用均勻的線條畫出身體，在人物手肘處畫出水滴，身體畫好後，再勾出水滴形的頭髮邊緣，並用細筆畫出脖子和手腕的裝飾。

小技巧

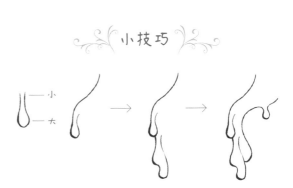

用水滴互相堆疊的方式畫出頭髮的質感，加粗水滴下方的弧形部分增加下墜感。

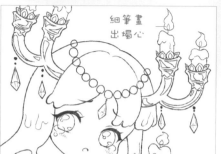

細筆畫
出燭心

12 | 13 | 14
15

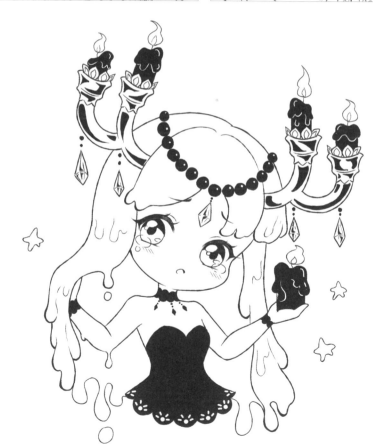

★ 12 勾畫出頭頂的裝飾和燭台，用細筆畫出燭台內的花紋和蠟燭，手中的大蠟燭需要畫出更多的細節。

★ 13 14 用橡皮擦淨草稿，根據燭台的形狀畫出牛角形的區域，並將其和頭頂的珠鏈一起塗黑。

★ 15 把服裝和蠟燭塗黑，等墨水乾透後用高光筆描繪出蠟燭內的線條和衣服的鏤空花紋。

搖晃上升吧！薄荷蘇打

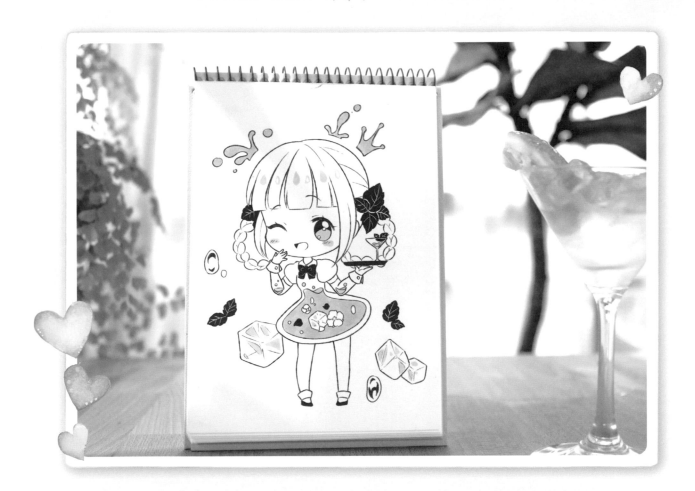

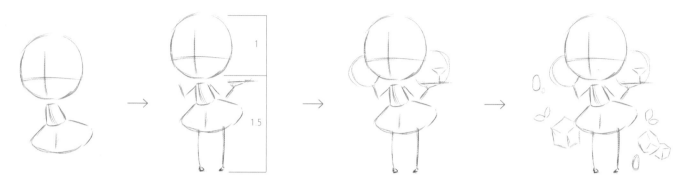

★ 用圓形、梯形和扇形來組成人物身體，加上四肢後的人物比例大約為 2.5 頭身，注意要畫出身體前傾的感覺。再畫出辮子和裝飾品的大致輪廓，背景主要集中在下半部分。

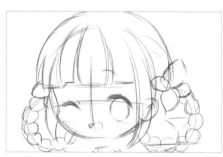

★ 01 描繪臉部細節，嘴稍稍向右上歪一點讓人物更俏皮，注意閉眼一側的眉毛要更低。

★ 02 描繪頭髮，用小圓圈排列出人物的辮子，並在辮子與頭部銜接處畫上頭飾。

★ 03 加強身體細節，只需要盡量畫出輪廓即可，並且在衣領處添加蝴蝶結。

★ 04 05 畫出人物四肢，先用五條線表示出五根手指。並在手腕和腳踝處畫出梯形的裝飾。

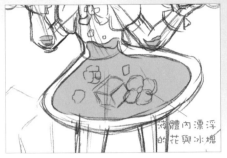
液體內漂浮
的花與冰塊

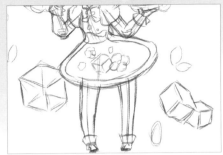

髮絲向辮
子收攏

★ 06 沿著身體的形狀,畫出身體裡的液體,注意裙子和手腕裡的液體水平面要基本保持一致。

★ 07 08 描繪背景並沿著頭頂的形狀,畫出水滴狀的裝飾和皇冠。

★ 09 10 根據草圖畫出頭部,用直線畫出平直的齊瀏海,注意用更細的筆勾畫髮絲和瞳孔。

★ 11 先畫出手指,再用細筆畫出袖口和蝴蝶結的細節。

小技巧

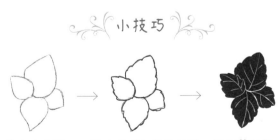

畫出大小不一、互相遮擋的葉子外形,再沿著外形用波浪線畫出葉子邊緣,最後將葉片塗黑並畫出白色葉脈。

無視重力
的氣泡

細
粗

12 13 14
15

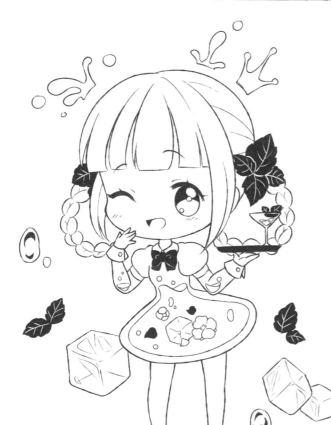

小技巧

順著水珠中圓形的高光畫出黑色的部分。

★ 12 13 用連貫的線條畫出裙子部分並畫上雙腿。再用細筆畫出身體內的液體。

★ 14 先畫出托盤和高腳杯，再描繪後面辮子的線條，畫出輪廓後用細筆畫出人字形的頭髮紋理。

★ 15 畫出背景的裝飾後，用橡皮擦淨草稿，並將眼睛、蝴蝶結、薄荷葉和水珠塗黑。等墨水乾後用高光筆畫出葉脈。

第五章

盛世華章

鞭炮

元寶銅錢

扇子

流雲

花窗

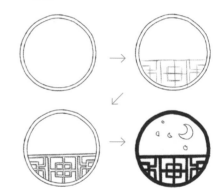

櫻花流蘇

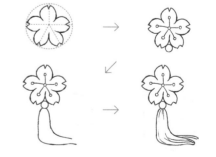

滿堂金玉福壽來

掃描看影片

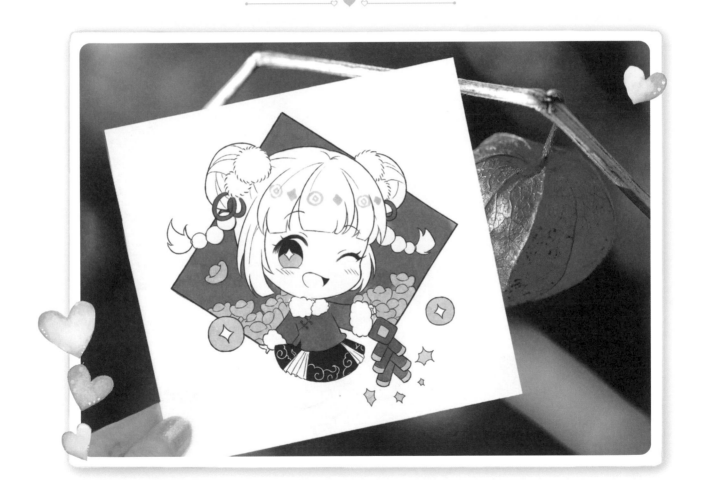

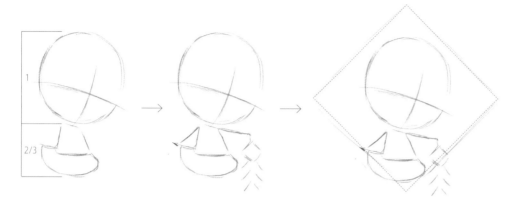

1

2/3

★ 用幾何圖形畫出人物結構，頭和身體的比例大致是1.5:1。表示裙子的扇形需畫出向後翹起的感覺。再畫上雙手和垂直向下的鞭炮，並畫出正菱形的背景框，讓框的下半部穿過人物的身體。

01 | 02
03 | 04

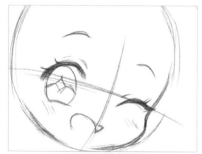

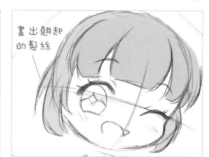

畫出翹起的髮絲

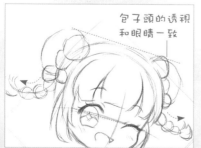

包子頭的透視和眼睛一致

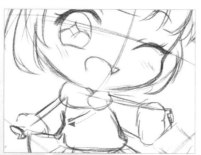

小技巧

中國傳統服飾的衣領是丫字形，不要畫錯了。

★ 01 在圓形的基礎上畫出臉頰和五官，用弧線組成的菱形畫在瞳孔正中作為裝飾。

★ 02 畫出前面的頭髮，注意要分出瀏海和鬢髮的層次。

★ 03 畫出對稱的髮髻和辮子，辮子由三個圓形組成，要畫出向上飛起的弧度。

★ 04 畫出上衣的輪廓，用弧線表示領口和袖口毛邊的範圍。

穿过方框

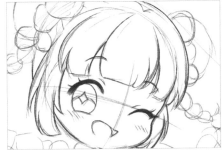

向上彎曲
的髮梢

05 | 06 | 07
08 | 09 | 10

★ 05 根據草圖的形狀，先將裙子分成三塊，在中間畫出皺褶。

★ 06 07 畫出人物手上的鞭炮，在背景框的下半部分畫出元寶的大致範圍，並用兩個圓表示銅錢的位置和形狀。

★ 08 描繪臉部線條，注意留白頭部與衣領相接處，並用細筆勾出瞳孔內的裝飾。

★ 09 10 先用均勻的線條畫出人物的瀏海和鬢髮，再畫上頭飾和小辮子，注意頭髮與頭飾間的前後關係，最後換細筆畫出髮絲。

小技巧

線條相互交叉

先用弧線將髮髻分成兩部分，再分別畫上不同方向的髮絲，表現出盤髮的感覺。

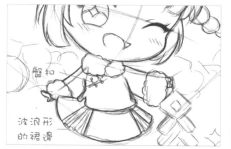

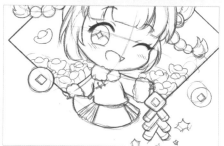

11 | 12 | 13
14

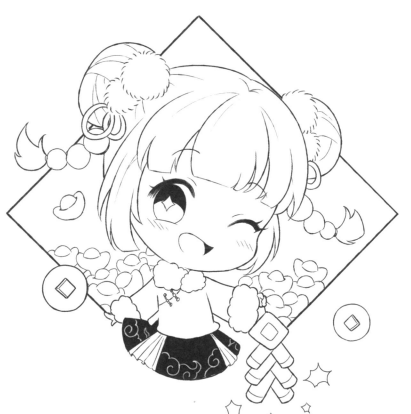

★ 11 根據草圖畫出服裝，用兩個盤扣將衣襟平均分成三段，用短括弧線畫出衣服上的毛邊，並用細筆畫出裙子上的皺褶。

★ 12 畫出鞭炮並用向內的弧線畫出爆炸的效果。用直尺輔助畫出背景的邊框，再換細筆從前向後畫出堆疊的元寶。

★ 13 14 用橡皮擦淨草稿，將裙子和眼睛的上半部分塗黑，等乾透後用高光筆畫出裙子上的祥雲。

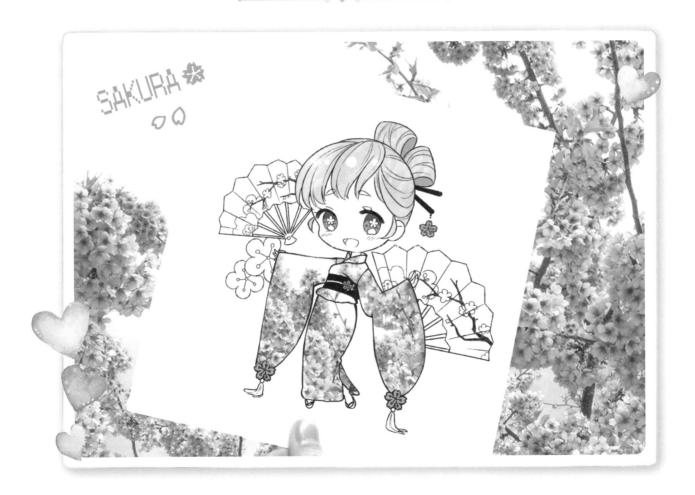

盛世華章

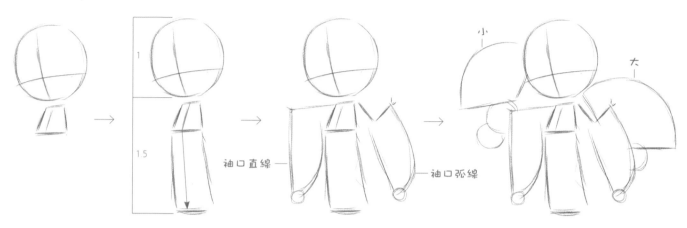

★ 用圓形、梯形和方形拼出人物軀幹，梯形和方形的中線形成如上圖所示的夾角，表現出人物向前挺身的動作。如圖所示畫出衣袖和背景裝飾的輪廓。

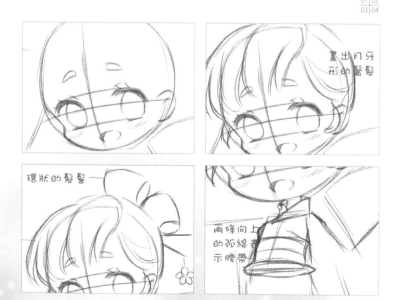

★ 01 描繪出人物臉型和五官，給人物畫上"八"字形的眉毛。

★ 02 03 畫出頭髮，將頭髮分成瀏海，頭頂和髮髻三個部分，並從後腦勺處畫出兩根髮簪。

★ 04 圍繞著脖子畫出交叉的衣領，並用腰帶將上衣分成上下兩個部分，上半部分需要表現出胸部的起伏。

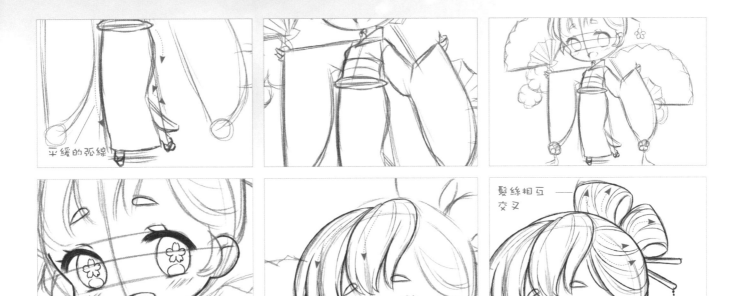

★ 05 根據草圖畫出裙子，注意要畫出臀部的弧度和左腿彎曲後形成的夾角。

★ 06 畫出袖子並在手肘和腋下添加衣服的皺褶，不要忘記袖子和上衣的連接線。

★ 07 細化背景的扇子和梅花，並畫出袖子下方的櫻花流蘇。

★ 08 畫出五官和臉頰的線條，並用細筆畫出臉頰紅暈和櫻花狀的瞳孔。

★ 09 10 先勾畫出每一組頭髮的輪廓，再用細筆畫出髮絲，注意瀏海、頭頂和髮髻三個部分的髮絲方向各不相同。

小技巧

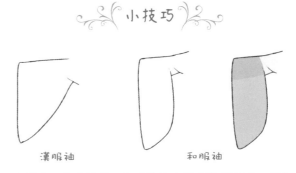

漢服袖　　　　　和服袖

和漢服的結構不同，和服袖子由兩個部分組成，因此在相接處會出現皺褶。

空隙

塗黑的腰帶要沿著腰線留出一條空隙。

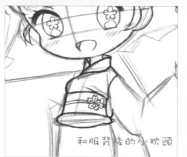

和服背後的小枕頭

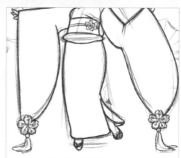

11 12
13 14

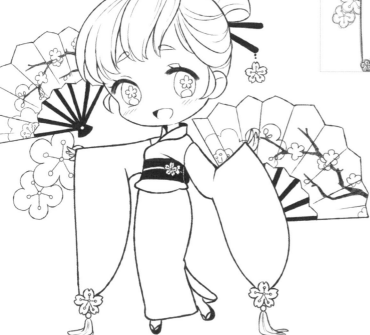

★ 11 為了方便在後期拍攝時將服裝部分用照片作裝飾進行填充，可以用更粗的筆來勾出衣服的線條，並在腰間用細線畫出櫻花裝飾。

★ 12 同樣用粗筆勾出袖子和裙子，在左腿彎曲處畫出 M 形的皺褶，換用普通粗細的筆勾出櫻花流蘇。

★ 13 根據草稿勾出背景的扇子和梅花，並畫出扇子和梅花內部的細節。

★ 14 擦淨草稿後畫出扇面的裝飾，並將扇骨、腰帶和髮簪塗黑。

待月西廂下

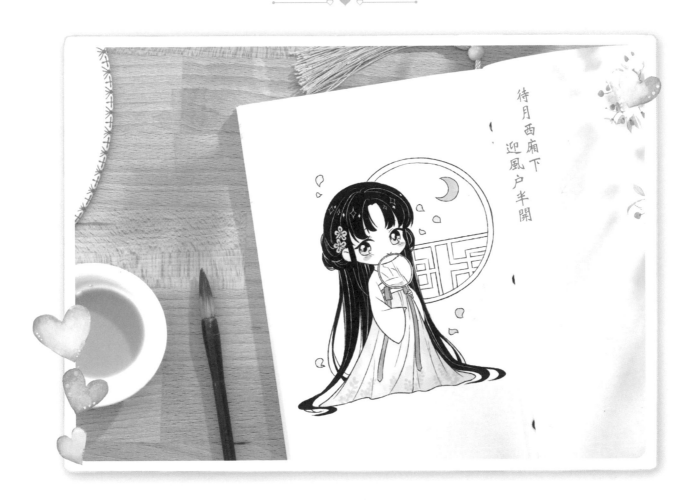

待月西廂下
迎風戶半開

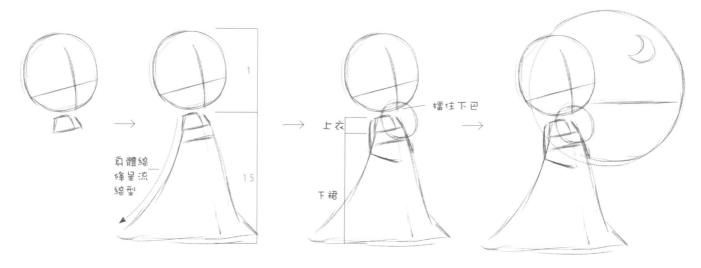

身體線
條呈流
線型

1

1.5

上衣

擋住下巴

下裙

★ 畫出圓形的頭部和喇叭形的裙擺造型，注意齊胸襦裙的上衣部分非常短，用圓形畫出團扇和花窗的大致位置。

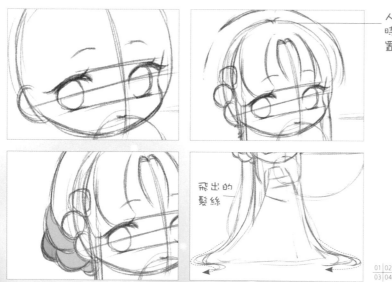

人物略微低頭
時，髮旋的位
置會變低

飛出的
髮絲

01 02
03 04

★ 01 02 加強臉部和瀏海線條，並在耳朵上方用兩個圓形表示髮飾的位置。

★ 03 將後腦勺的盤髮概括成魚鱗狀的扇形堆疊起來，注意每一塊扇形的形狀要做出變化。

★ 04 畫出流線型的長髮，用 s 形的弧線畫出堆在地上的頭髮。

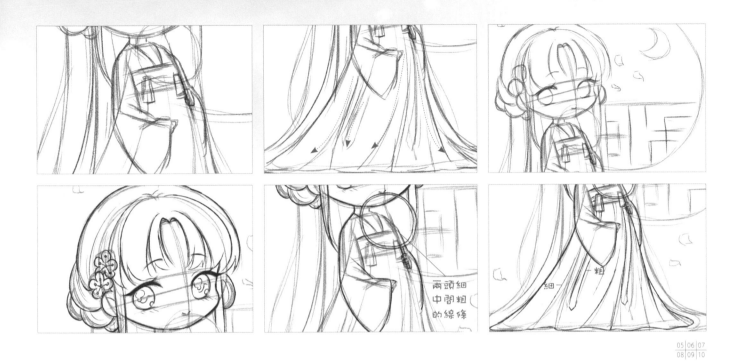

05 06 07
08 09 10

★ 05 06 細化身體部分，畫出古裝寬大的袖口和胸前的束帶。注意順著裙子散開的方向畫出皺褶。

★ 07 用線條在背景的圓形內大致標出花窗的位置，可以畫得隨意一些，空出上半部分，畫上月亮和花瓣。

★ 08 描繪臉部和頭髮線條，用細筆畫出瞳孔內部並沿著頭髮盤起的方向畫出髮絲。

★ 09 10 根據草稿畫出身體的線條，用細筆輕輕畫出被扇子擋住的身體，表現出半透明的感覺，注意用線條的粗細來區分束帶和裙子的皺褶。

小技巧

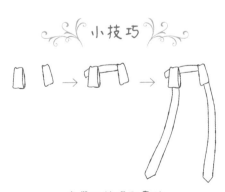

束帶的結構和畫法

轉折處變細

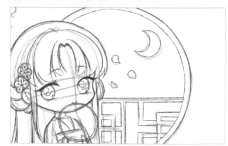

用星形表示頭頂的高光

11 | 12 | 13
14

★ 11 12 用流暢的弧線畫出身後的頭髮，可以將每一組頭髮都視為一條上粗下細的緞帶，畫出柔軟的感覺。

★ 13 藉助直尺和圓形的工具畫出花窗，注意在窗櫺相接的地方留好接口，並根據草圖畫出月亮和花瓣。

★ 14 用橡皮將草稿擦淨，並將頭髮部分全部塗黑，等墨水乾透後用高光筆順著頭髮的走向畫出髮絲，並用勾線筆隨意畫出幾根飛起的頭髮。

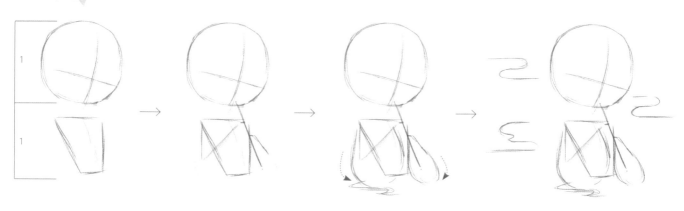

★ 畫出圓形的頭部，並用一個上寬下窄的梯形畫出男性的身體。畫出蕭的位置並用弧線畫出衣袖的輪廓，並確定背景流雲的位置。

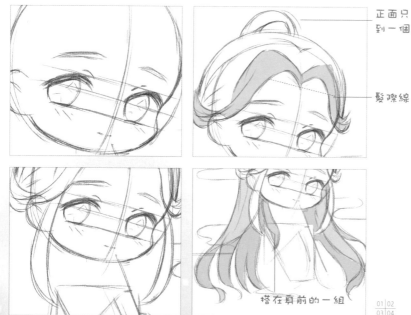

搭在身前的一組

01 | 02
03 | 04

正面只能看
到一個半圓

髮際線

小技巧

瀏海的中心正好落在髮際線上，所以要將M
形瀏海進行定位。

★ 01 畫出人物臉部，男性人物的眉毛通常更粗，且沒有翹起的睫毛。

★ 02 03 根據頭的形狀畫出 m 形的瀏海和頭頂的馬尾，並在臉頰兩側畫出彎刀形的鬢髮。

★ 04 用 s 形的曲線畫出背後緞帶形的頭髮，注意分出頭髮的內外層次。

放射狀的皺褶

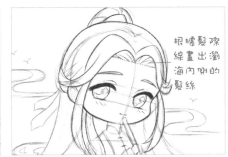
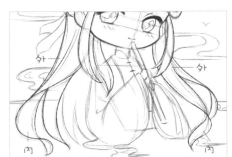

根據髮際
線畫出瀏
海內側的
髮絲

外

外

內

內

★ 05 06 根據輪廓細化服裝，先在手肘處添加皺褶畫出袖子，再在服裝中線上描繪出裡衣和外套的邊緣。

★ 07 在人物的背後畫上 s 形的流雲，並在流雲上方添加飛鳥。

★ 08 09 描繪臉部和頭髮線條，繪製頭髮時先畫出每組頭髮的輪廓，再換細筆勾出髮絲。

★ 10 用繪製緞帶的方式畫出人物背後的頭髮，用細筆在外側的頭髮上畫上髮絲。

小技巧

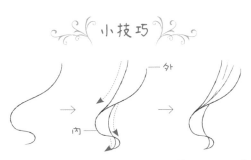

外

內

先畫出一條 s 形的曲線，再用如圖所示的弧線將彎曲處連上，最後在外側添加髮絲。

逐漸消失的筆觸

11 12 13
14

★ 11 12 用均勻的線條畫出服裝，再用細筆畫出領邊和袖邊。繪製樂器時可以藉助直尺畫出外形，再在上面添加圓孔。

★ 13 用細筆畫出背景的流雲，收筆時輕輕提筆讓流雲尾部逐漸消失。

★ 14 擦淨草稿後，將內層的頭髮和瀏海下方塗黑，並用高光筆畫出瀏海下方的髮絲。

第六章

夢之神域

皇冠

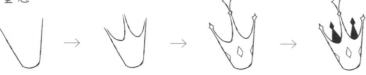

豎琴

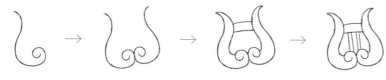

骷髏蝴蝶結

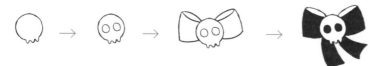

血袋

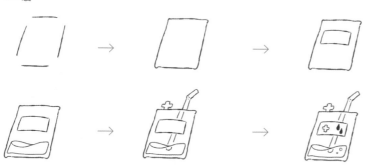

橄欖枝花環

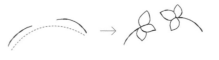

月亮寶座

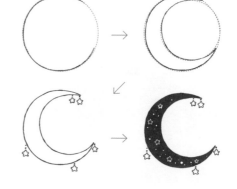

落成星星的眼淚

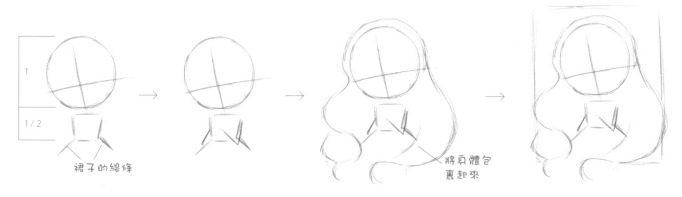

裙子的線條　　　　　　　　　　　　　　　　　　　　　　　將身體包裹起來

★ 用圓形和梯形畫出人物的頭和身體，十字線稍微傾斜表現出歪頭的動作，用 s 形的曲線圍繞人物的身體畫出頭髮的範圍，並用矩形確定背景的範圍。

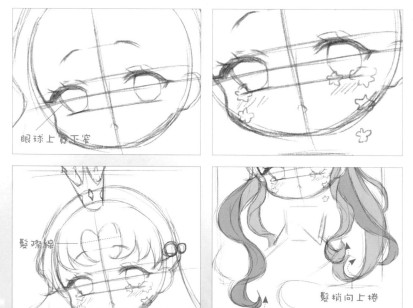

眼球上寬下窄

髮際線

髮梢向上捲

01 02
03 04

小技巧

繪製較為平緩的眼線弧度和上寬下窄的瞳孔形狀，並加上"八"字形眉毛表現憂傷的神情。

★ 01 02 畫出臉頰和五官，並在眼角畫上星星狀的眼淚，形狀不必太規則。

★ 03 在頭形的基礎上加上瀏海和頭頂的頭髮，注意 M 形瀏海的中心落在髮際線上。

★ 04 為長髮分組，將其看作很多條交錯的絲帶分別繪製，鬢髮要畫出較多的轉折營造捲度。

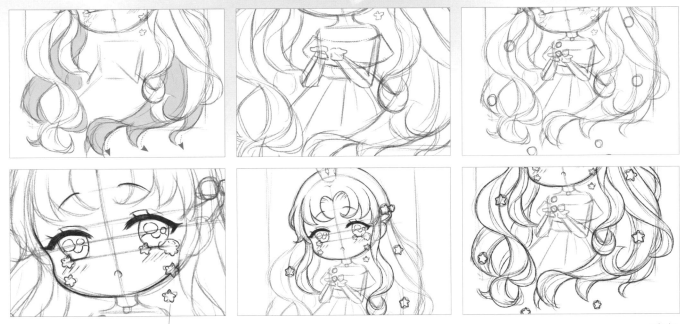

用圓潤的弧線來
表現星星的角

★ 05 繼續用 s 形的曲線在藍色的範圍內添加後面的頭髮，髮梢處向外翻折，讓髮型更飽滿。

★ 06 在身體的基礎上畫上手和裙子，補全被遮擋的部分，以免出現錯位。

★ 07 用圓形畫出頭髮、手上和背景中的星星，注意位置及大小要錯落有致。

★ 08 描繪臉部線條，注意留出脖子的空隙，再用細筆畫出眼淚和臉上紅暈。

★ 09 10 先畫出瀏海、鬢髮和頭髮上的星星，再避開星星畫出後面的捲髮，接著用細筆順著頭髮的方向添加髮絲。

小技巧

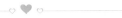

把捧著星星的手看作兩個部分，分別繪製出手指和手掌。

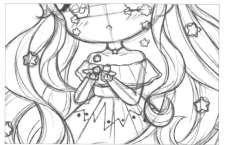
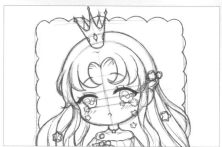

11 | 12 | 13
14

★ 11 畫出人物的服裝和手的線條，將衣領的邊緣畫成波浪線，並用細筆畫出裙子皺褶、裝飾和手上的星星。

★ 12 用弧線沿著草稿的方框畫出背景邊緣。

★ 13 14 用橡皮擦淨草稿，將背景框內部和內層的頭髮塗黑。等墨水乾透後用高光筆畫出內層的髮絲，並圍繞人物頭部畫出光芒和背景的星星。

你的願望我收到啦

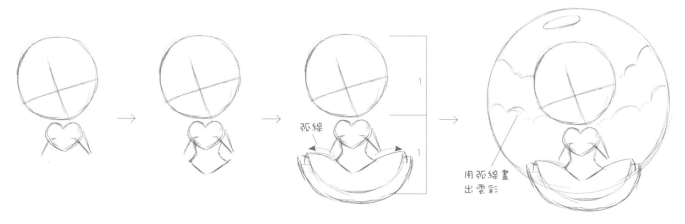

弧線

用弧線畫
出雲彩

★ 畫出圓形的頭部並用愛心畫出禮物盒子,在心形的下方畫出沙漏型的身體和兩層裙擺的輪廓,在畫面畫上圓形背景,讓圓框穿過人物的裙子。

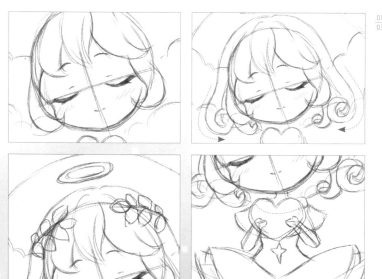

01 | 02
03 | 04

★ 01 細化人物五官和瀏海。鬢髮向內彎曲,圍在臉部兩側。

★ 02 根據頭形畫出左右對稱的蓬鬆捲髮,讓每一組頭髮都向內彎曲。

★ 03 根據頭的形狀畫出頭部上方的橄欖枝花環,並用同心圓畫出天使光環。

★ 04 畫出人物的上半身,將衣領的部分補全,並在身體正中央添加星形裝飾。

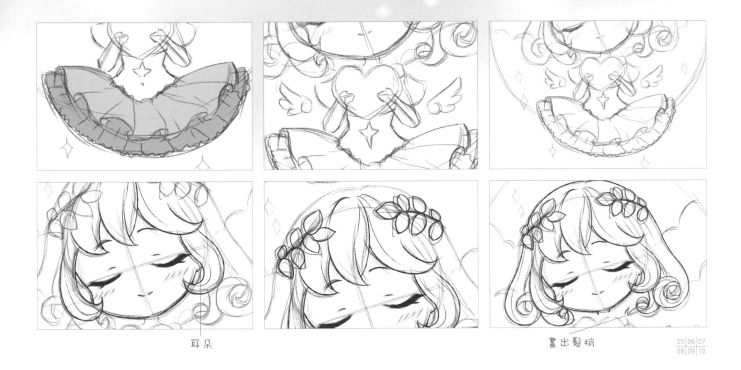

耳朵

畫出髮梢

★ 05 用兩種不同的花邊繪製上下兩層的裙子，讓上層的裙子包裹住下層。

★ 06 07 在腰的兩側畫上對稱的翅膀，並在畫面中畫上星形裝飾。

★ 08 描繪臉部和瀏海線人人木，並用細筆畫出髮絲和臉上紅暈。

★ 09 10 先畫出橄欖枝，再避開葉片分組畫出頭髮，用細筆細化髮絲，並分出內層的頭髮。

小技巧

落髮捲髮的畫法。

★ 11 用均勻的線條畫出人物的上半身和愛心，將衣領的邊緣畫成波浪形的花邊。

★ 12 13 畫出小翅膀和裙子，裙子與上衣相接處需要畫出堆疊的線條，並用細筆畫出裙擺內的皺褶。

★ 14 根據草稿勾出背景的圓框和星星，並用細筆勾出框內的雲朵。

★ 15 草稿擦淨後，將頭髮和裙子的內層塗黑，並用高光筆畫上心形點綴。

為你彈首月光曲

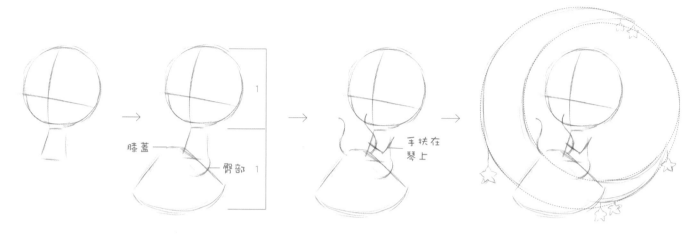

★ 畫出圓形的頭和梯形的身體。在人物身前畫上扇形的裙擺，並用一條弧線將身體與裙擺相連。在膝蓋的上方畫出 U 形的豎琴，並在人物身後用兩個圓形切出月亮的形狀。

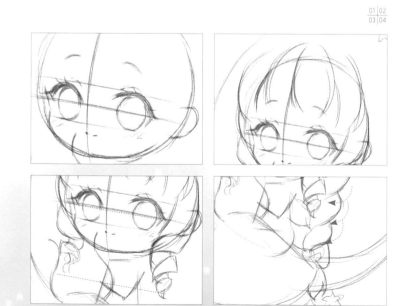

01 02
03 04

小技巧

羅馬卷的畫法

★ 01 02 先描繪臉部，將頭髮分組並畫出瀏海。

★ 03 將人物的鬢髮畫成羅馬捲，注意兩邊鬢髮的透視需要和頭部的十字線基本平行。

★ 04 用交疊的曲線畫出人物的麻花辮，並在髮尾畫上被裙子遮擋的蝴蝶結。

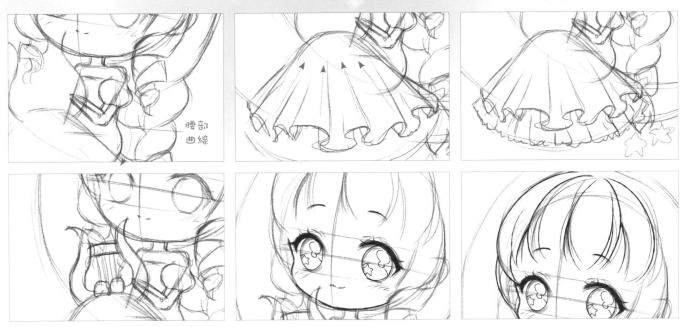

★ 05 描繪身體細節,在手臂上畫出圓形的泡泡袖,並用直線畫出衣領。

★ 06 07 在扇形範圍內畫上不同花邊的兩層裙擺,皺褶指向膝蓋的方向。

★ 08 描繪人物手中的豎琴,盡量讓左右兩邊對稱。

★ 09 10 在草稿的基礎上畫出臉部和瀏海,空出臉頰被頭髮遮擋的部分,並用細筆畫出瞳孔內部、紅暈和髮絲。

小技巧

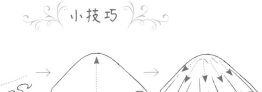

將裙擺視為一塊被頂起的布。裙擺的邊緣呈弧線,中間皺褶大、兩邊皺褶小,並且線條均指向膝蓋方向。

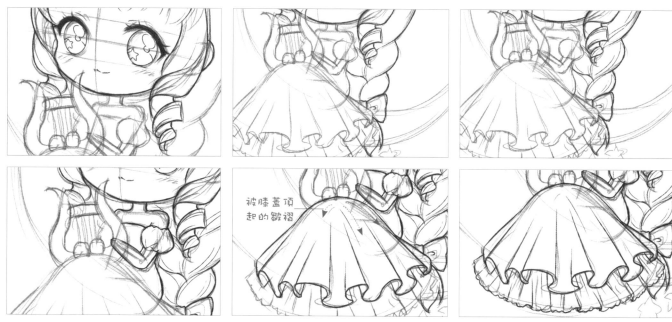

11 | 12 | 13
14 | 15 | 16

★ 11 畫出鬢髮的羅馬捲,並順著頭髮彎曲的方向用細筆在髮捲的外層畫上髮絲。

★ 12 13 先畫出麻花辮的外形,用粗線畫出辮子輪廓,用細線表示內部結構。再用細筆在麻花辮的各部分分別添加髮絲。

★ 14 用均勻的線條畫出人物身體,在泡泡袖和手臂相接的地方畫上堆疊的皺褶。

★ 15 16 根據草稿畫出裙子的線條,注意控制力度畫出裙子上由深到淺的皺褶,並用細筆在膝蓋上添加少量的線條。

小技巧

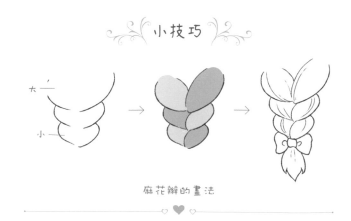

麻花辮的畫法

細線畫
琴弦

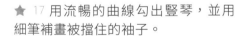

★ 17 用流暢的曲線勾出豎琴,並用細筆補畫被擋住的袖子。

★ 18 畫出月亮寶座和星星,並用黑點將星星與月亮相連。

★ 19 20 將草稿擦淨後把月亮塗黑,等待墨水乾透,用高光筆在月亮上畫出星星裝飾。

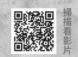

乖孩子該去休息了

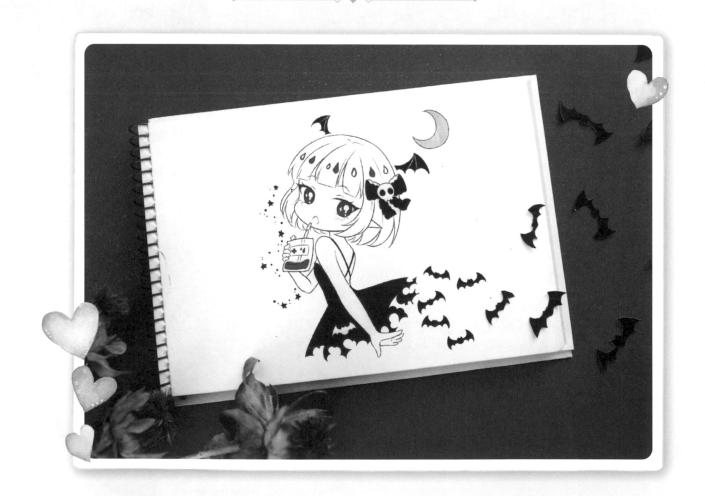

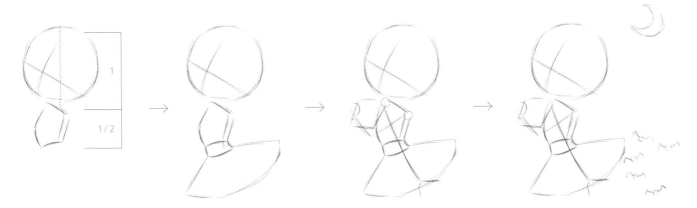

★ 畫出圓形的頭部、轉過去的身體和扇形的裙子，注意找到背部的中線並將裙子連接上人物的腰部。從雙肩畫出手臂，將被擋住的部分補全。最後在畫面上確定蝙蝠和月亮的位置。

01 | 02 | 03
04 | 05

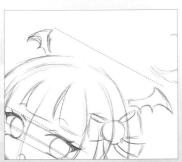
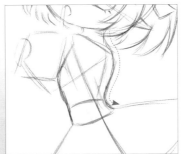

★ 01 02 描繪人物臉部並根據頭形畫出頭髮，用上挑的眼尾和明顯的下睫毛來突出人物的特質。

★ 03 04 在頭髮側面畫上蝴蝶結的外形，並根據頭部傾斜的角度畫出兩個蝙蝠翅膀。

★ 05 在草圖的基礎上細化人物身體並畫上脖子，讓脖子和背部形成一條完整的曲線。

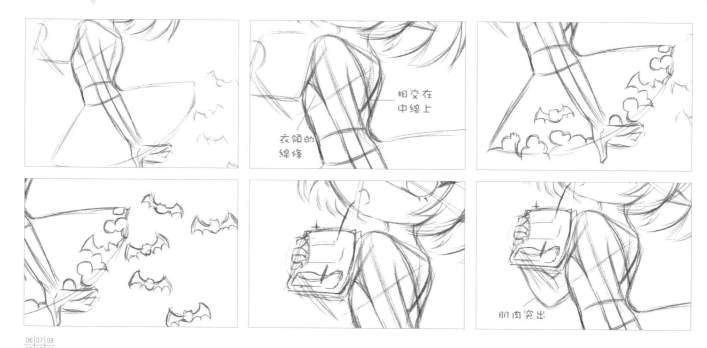

衣領的線條

相交在中線上

肌肉突出

06 07 08
09 10 11

★ 06 畫出手臂和手，並注意線條的起伏，在手肘處畫出凹陷並在手腕處收細。

★ 07 根據背部的中線畫出服裝上交叉的綁帶，注意要用有弧度的線條表現身體的體積感。

★ 08 09 在扇形的範圍內加強裙子細節，用蝙蝠翅膀的畫法畫出破碎的裙邊，並在裙子後方細化出飛舞的小蝙蝠。

★ 10 11 先畫出血袋和邊緣的手指，再根據之前畫出的骨骼，補全手肘的部分。

小技巧

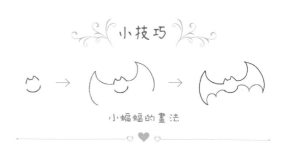

小蝙蝠的畫法

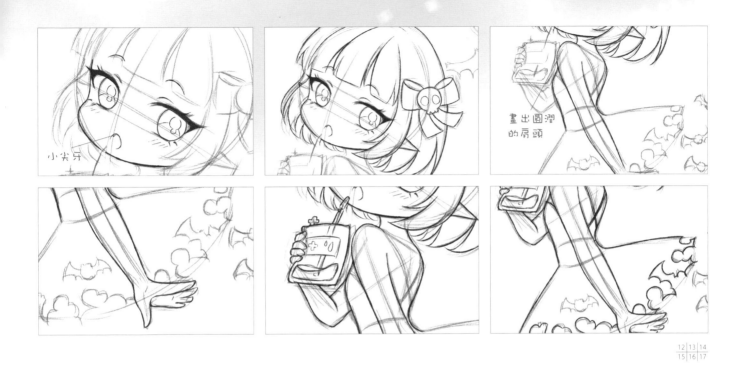

小尖牙

畫出圓潤
的肩頭

★ 12 13 畫出臉部和蝴蝶結的線條，再避開蝴蝶結畫出頭髮，並用細筆畫出髮絲、瞳孔和紅暈。注意遠處被頭髮擋住的耳朵露出了耳朵尖。

★ 14 15 在草稿的基礎上，用均勻的線條畫出身體和手，注意線條的起伏變化。

★ 16 畫出血袋和人物的右手，並用細筆畫出血袋的細節。注意血袋內部的吸管線條比外部的淺且會出現錯位。

★ 17 用均勻的線條畫出裙子細節，注意背後的綁帶需要畫成雙線。

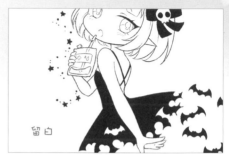

留白

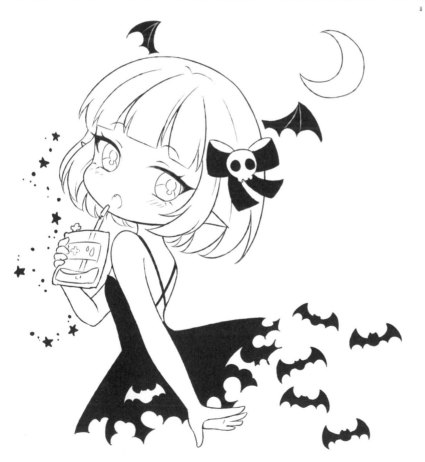

18|19|20
21

★ 18 19 畫出小蝙蝠、翅膀和月亮。翅膀需要沿著頭頂的形狀空出一段距離。

★ 20 擦淨草稿後,將裙子、蝴蝶結和翅膀塗黑,並沿著人物邊緣畫出星星裝飾。

★ 21 等墨水乾透後,用高光筆在頭頂的蝙蝠翅膀上畫出如圖所示的紋路。